모든
것은
사랑이었다

All was love
by Ko Chong Hee

Published by Hangilsa Publishing Co., Ltd. Korea, 2018

조각가
전뢰진의
삶과 예술

모든
것은
사랑이었다

전뢰진 그림 | 고종희 글 | 김민곤 사진

한길사

지금도 망치를 놓지 않고 작업하시는
전뢰진 선생과 부인 김한정 여사께
이 책을 바칩니다.

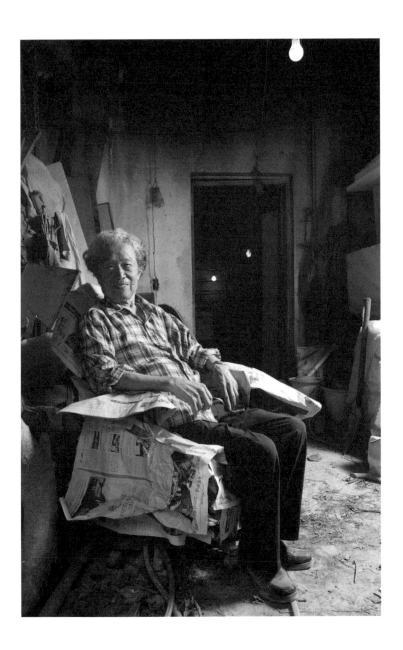

신림동 작업실에서 휴식 중인 전뢰진, 2018.

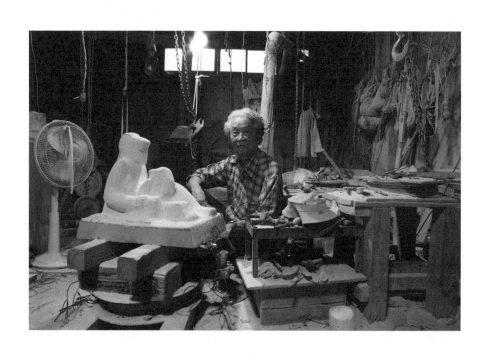

작업하는 전뢰진, 2018.

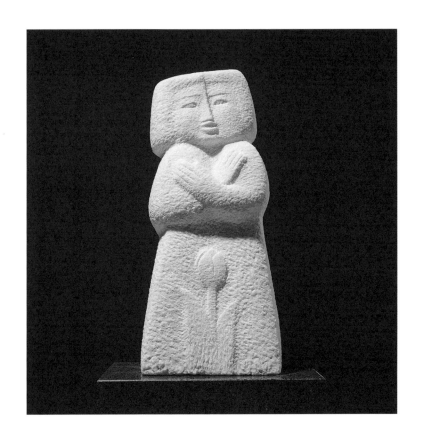

「화합」(化合, Harmony), 20×15×40cm, 대리석, 1994, 개인소장.

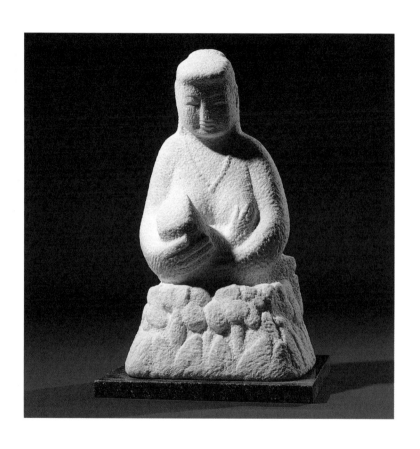

「너와 나」(You and I), 24×20×40cm, 대리석, 1994, 개인소장.

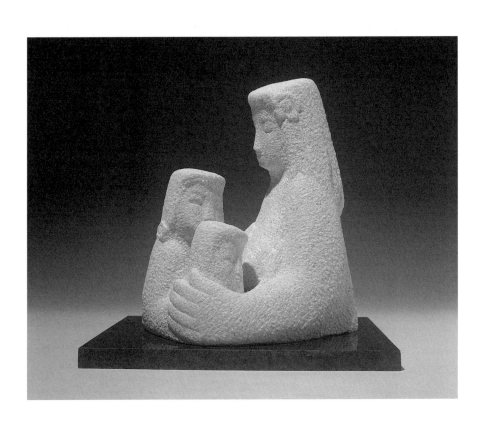

「자애」(慈愛, Benevolence), 35×19×32cm, 대리석, 1998, 개인소장.

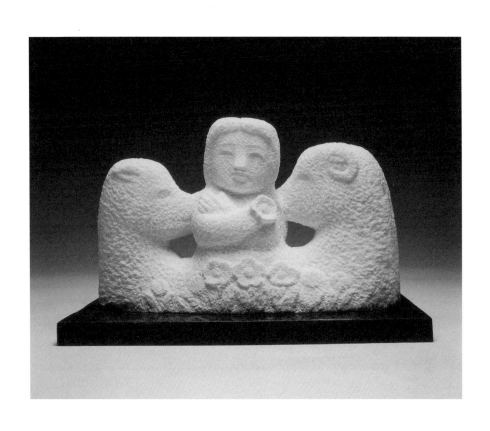

「평화」(平和, Peace), 38×14×22cm, 대리석, 1992, 개인소장.

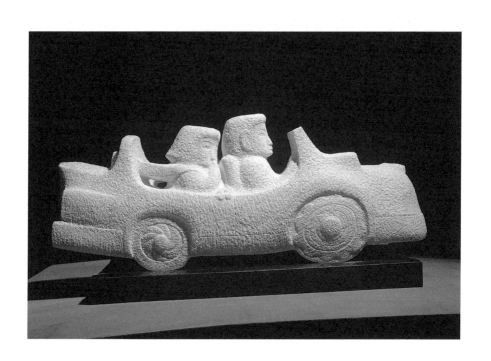

「화성여행」(火星旅行, Trip to the Mars), 80×20×32cm, 대리석, 1997, 개인소장.

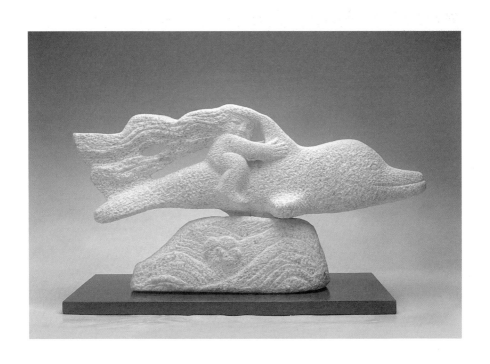

「돌고래와 어린이」(Dolphin and Child), 70×15×37cm, 대리석, 2002, 개인소장.

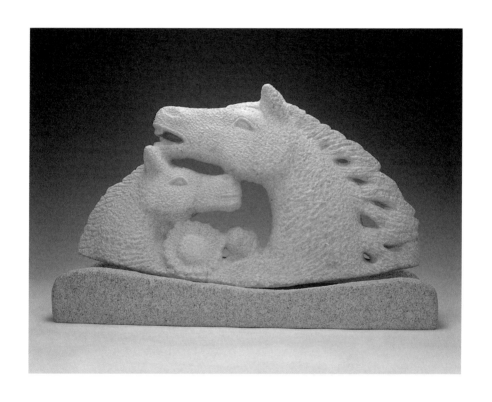

「애정」(愛情, Affection), 83×16×46cm, 대리석, 1991, 개인소장.

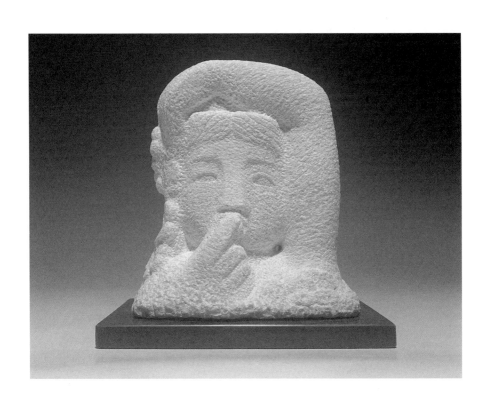

「소녀」(少女, Girl), 28×18×30cm, 대리석, 2000, 개인소장.

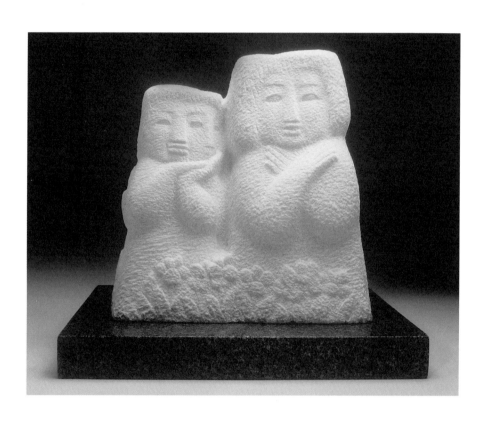

「남매」(男妹, Brother and Sister), 17×30×32cm, 대리석, 1995, 개인소장.

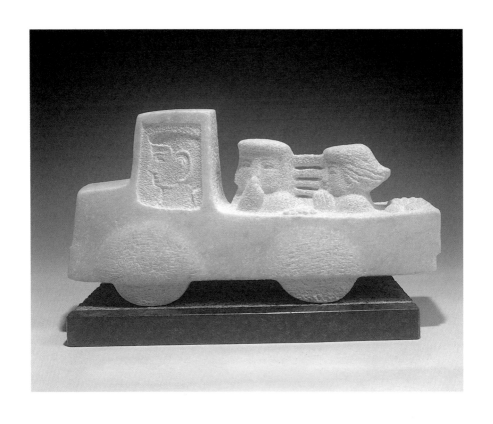

「나들이」(Day out), 57×15×28cm, 대리석, 1998, 개인소장.

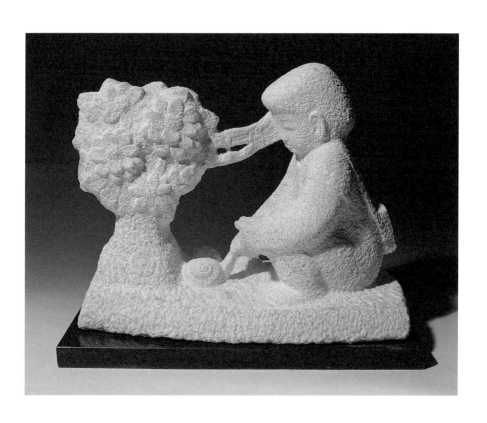

「동심」(童心, Child's Mind), 48×25×38cm, 대리석, 2004, 개인소장.

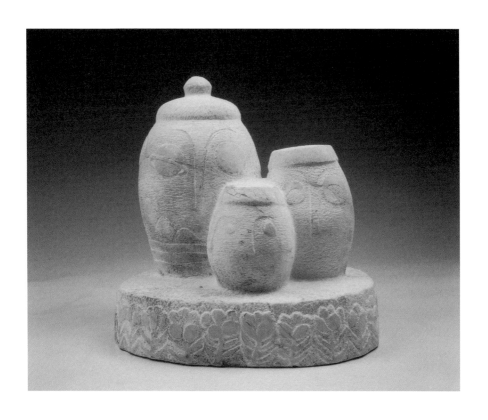

「항아리가족」(甕家族, Family of Jars), 36×28×40cm, 1994, 개인소장.

모든
것은
사랑이었다

일러두기

- 이 책에는 전뢰진, 고종희, 제자들의 음성이 담겨 있다.
 이들의 말은 색으로 구분했다. 전뢰진은 붉은색, 고종희는 검은색, 제자들은 파란색이다.
- 제3장 「우리 모두의 스승」에는 특히 제자들의 인터뷰가 많이 실려 있다.
 전뢰진 선생을 사랑하는 모든 제자의 마음을 대변하기에
 그 이름은 '인터뷰한 사람들'에 따로 넣었다.

삶과 작품이 일치하는 전뢰진의 예술세계

· 프롤로그

특별하지 않아서 특별하다

전뢰진의 드로잉 전기 『모든 것은 사랑이었다』를 준비하면서 한동안 선생의 어떤 점이 훌륭한지를 딱히 찾기가 어려웠다. 대한민국예술원 회원으로서 누구나 인정하는 우리나라 대표 조각가지만 그렇다고 엄청난 작품이나 기념비를 남긴 것은 아니다. 그의 작업장은 귀신이 출몰할 것처럼 음침하고, 백열등 줄이 얼기설기 늘어져 있는 10평도 안 되는 지하 공간이다. 작가들이 꿈꾸는 멋진 작업장과는 달라도 너무 다르다. 선생은 인간적으로도 대단한 성공을 이뤘다고 할 수 없을지 모른다. 적어도 세속의 관점에서 보면 그랬다.

그러던 어느 날 깨닫게 되었다. 선생의 훌륭함은 특별한 것에 있지 않음을. 무엇을 성취한 세속적 성공 스토리에도 있지 않음을. 선생을 특별하게 만든 것은 그저 누구나 할 수 있는 일들을 평생 지속했음에 있음을. 그리고 무엇보다 삶과 작품이 일치했음을.

성자聖者의 대다수는 특별한 일을 한 사람이 아니라 작은 일을 평생 성실하게 한 사람들이다. 전뢰진은 단 하루도 작업을 하지 않은 날이 없다. 그가 작업을 중단하는 이유는 제자들의 전시 오픈을 축하해주기 위해 외출할 때뿐이다. 조각은 본업이고 제자 전시 축하는 부

업인 듯 그는 이 두 가지 일을 평생 지속했다. 살다보면 누구든지 인생에서 한두 번 큰일을 할 수는 있다. 하지만 사소한 것이라도 타인에게 도움이 되는 일을 평생 지속하는 일은 아무나 하지 못한다. 마더 데레사Teresa, Anjezë Gonxhe Bojaxhiu, 1910-97도 자신이 엄청난 일을 한 것이 아니라 가까이 있는 가난한 자들의 고름을 평생 짜주었을 뿐이라고 했다.

도전으로 가득한 전뢰진의 드로잉 세계

이 책은 선생이 평생 쉼 없이 그린 드로잉을 소개한다. 여기 실린 드로잉은 1970년대부터 최근에 이르기까지 선생이 평생 그린 드로잉들로 대부분 처음 공개되는 작품이다. 금년 초만 해도 전뢰진의 드로잉은 2013년 이후에 그린 90여 점에 지나지 않았는데 지난 5월 1970년대부터 1990년대 사이에 그린 400여 점의 드로잉 뭉치들을 찾아냈다. 기적이었다.

전뢰진의 드로잉은 그의 무궁무진한 상상력과 경계를 넘나드는 예술세계를 증명한다. 드로잉은 석조각이라는 물질적 한계에서 벗어날 수 있기 때문에 인간, 자연, 나아가 우주에 대한 관찰과 상상력을

마음껏 펼칠 수 있었다. 이들 드로잉은 몸은 지상에 있지만 늘 어디론가 떠나고 싶었던 작가의 마음을 보여주고 있으며, 그의 작품과 인생이 사랑이었음을 증명한다. 가족에 대한 사랑, 제자에 대한 사랑, 남녀의 사랑, 자식에 대한 어머니의 사랑, 동물과 자연에 대한 사랑 등 그의 마음은 사랑으로 가득 차 있다.

서양 미술사를 전공한 나로서는 그의 작품세계가 그 어느 역사적 거장에 못지않을 뿐만 아니라 어떤 면에서는 그들을 뛰어넘고 있다는 확신이 섰다. 그의 조각은 얼핏 보면 전통에 묶여 있는 것 같고 현대성에서 뒤지고 있는 것 같지만 그의 작품 세계는 도전으로 가득하다. 거대한 돌로 움직이는 조각을 만들어내는가 하면, 물질을 뛰어넘는 초현실적 상상력은 마그리트René Magritte, 1898-1967나 피카소Pablo Picasso, 1881-1973가 보면 울고 갈 일이다. 또한 평면의 그림을 완벽한 입체로 만들어내는 오늘날의 3D 컴퓨터가 그의 머릿속에서는 이미 수십 년 전부터 작동하고 있었다.

전뢰진의 드로잉을 보면 피카소의 입체주의, 마그리트의 초현실주의, 뒤러Albrecht Dürer, 1471-1528의 자연 관찰, 미켈란젤로Michelangelo Buonarroti, 1475-1564의 조각적 인간상, 무어Henry Moore, 1898-1986의 「와

25

상」, 르누아르Auguste Renoir, 1841-1919의 매력적인 여인상, 심지어 모딜리아니Amedeo Modigliani, 1884-1920의 슬픈 여인들이 떠오른다. 전뢰진은 아마도 이런 이야기를 처음 들어볼 것이다. 즉 그가 이들 작가를 모방했다는 것이 아니라 그의 상상력과 작업 방식이 이들 작가들과 유사점이 있으며, 서양 미술사를 포괄할 정도로 광범위하다는 의미다. 그는 또한 이중섭, 박수근 못지않게 한국인의 정서를 예술로 승화시켰다. 동서양 미술사, 회화, 조각을 넘나드는 그의 상상력과 예술에 감탄하면서 책에 실을 드로잉을 한 점 한 점 선정할 때마다 그 아름다움과 따뜻함, 참신한 발상과 유머에 감탄을 거듭했고, 소름이 돋은 적도 많았다.

지난 몇 년간 나는 책을 만들어드리겠다는 선생과의 약속을 지키기 위해 글을 썼다. 술만 드시는 선생과 밥만 먹는 내가 인터뷰를 한다는 것이 사실상 불가능했기에 집필을 포기하기도 했다. 하지만 전뢰진은 한국 미술사에 꼭 기록되어야 할 작가였기에 자료를 남겨야 한다는 생각이 절실했다. 이 책이 그 시작이라는 생각으로 끝까지 썼다.

이 책을 쓴 또 하나의 이유는 물질과 욕망을 향해 질주하는 현대인에게 전뢰진은 본받아야 할 스승이라고 생각되었기 때문이다. 현대

조각에서 큰 공로를 쌓은 위대한 예술가가 평생 사랑하며 겸손하게 살았다는 것을 알리고 싶었다. 평론가 윤진섭이 말했듯이 세계적으로 활동한 작가 가운데 삶과 작품이 일치하지 않는 경우가 많은데 전뢰진은 작품과 마음이 일치하는 삶을 살았다.

그림이 있는 책을 출판하려면 디자인 능력이 뛰어난 출판사가 필요했다. 전뢰진 선생은 조각계를 대표하고 있으나 아직 대중적으로 알려지지는 않았기에 출판사를 구하는 데 어려움을 겪고 있었다. 작업을 같이하던 한길사 백은숙 주간에게 간곡히 부탁했는데 김언호 한길사 대표님께서 기꺼이 출판해주시겠다는 기쁜 소식을 전해주었다. 두 분께 감사드린다.

2018년 8월
한양여자대학교 연구실에서
고종희

모든
것은
사랑이었다

삶과 작품이 일치하는 전뢰진의 예술세계 | 프롤로그 • 23

제1장

전뢰진,
인생을
말하다

행복

행복을 위해 산다.
일이 생각대로 안 되어도
고민하지 마라.
그것이 행복이다.

운명대로 사는 것이
행복이다.
행복을 위해
운명을 저버리면 안 된다.

80.6

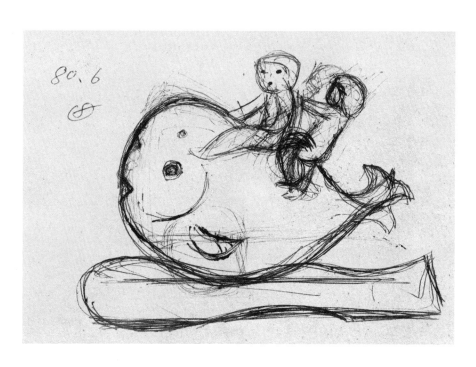

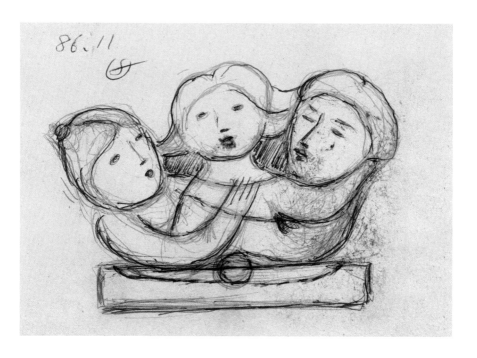

운명

운명이란 무엇인가요?

항아리 장수가 길을 가다가
항아리가 깨졌어.
그런데 그냥 가.

왜 그냥 가나요?

본다고 깨진 게 다시 나오나?
버려야 새것이 나오지.
그게 운명이야.

모른다고 고민할 필요 없어.
이래도 한세상, 저래도 한세상

돌도 운명이야.
형태가 바뀌면 그것이

돌의 운명이지.

5학년 때 남궁기라는 아이가
선생의 귀를 찔러 피가 난 후
고막이 터져서 지금도
오른쪽 귀가 덜 들린다고 한다.

운명이야.
운명은 저주해서는 안 돼.
조금 안 들리면 어때
살았으면 된 거지.

운과 운명

서울대학교 2학년 재학 중에
6·25 전쟁이 일어났어.
고교 은사 홍일표 선생의 소개로
윤효중 교수를 만났고
홍익대학교 조소과에 편입했지.

운을 잡아야 해.
그것이 운명이야.

일에는 운이 따라야 해.
운은 놓치면 안 돼.
왔을 때 꼭 잡아야 해.

그림을 잘 그린 아이

초등학교 때 기차를 그렸는데
선생이 내 그림을 복도에 붙여주셨어.
중학교 때 통신표에 다른 것은 7점,
도화는 늘 최고점인 9점을 받았어.
학교에서 포스터를 그린 적이 있는데
네다섯 명이 뽑혔어.
그때부터 그림에 취미가 생겼지.

끈기

수양버들에 개구리가
그려진 화투가 있어.
한 번 해서 안 되면
다시 해봐야 하는 거야.
다섯 번은 해봐야 해.
개구리도 다섯 번은
뛰어올라봤기 때문에
뛸 줄 아는 거야.

조화

남편 가는 데 아내 가고,
아내 가는 데 남편 가고
그게 조화調和야.

해 가는 데 달 가고
달 가는 데 해 가고
그게 조화야.

인연

인연을 저버리면
불행해져.

유와 무

유有가 무無고 무가 유야.
무가 유가 될 수 있고
유가 무가 될 수 있어.

이 심오한 말씀을
나는 아직도
깨닫지 못하고 있다.

고난

고난이 없으면 허무하다.
고난이 있어야 유용한 인생이다.
나는 고난이 없었다.
다른 사람을 도와주었다.
다른 사람은 고난이라고 생각했지만
나에게는 즐거움이었다.

작업실

홍익대학교 교수 시절
작업할 수 있는 작은 공간을
학교에서 제공했어.
모 여교수가 다른 곳으로
가라고 했지만 안 갔어.

선생이 타인과 갈등한 몇 안 되는 경우다.

내가 먼저 쓰니 내가 임자지.
그 교수도 임자는 아니야.

남에게 싫은 소리 못하는 선생이지만
작업실을 양보할 생각은 없었던 거다.
그곳은 3학년 실기실 옆이었다.

사람들이 바보래.
그런 작업실을 쓴다고.

하지만 거기 있어야 작업이 가능해.

실기실과 가까이 있으니
수업하기 전이나 수업하고 나서
늘 작업할 수 있었던 것이다.
그곳에서는 항상 망치 소리가 났다.
쪼쪼쪼……
제자들은 그를 '쪼쪼쪼 선생'이라 불렀다.

물구나무를 서는 방식

김정숙 교수가 학과장이었을 때
사은회에서 최기원 교수 등
여러 교수와 학생이 있었는데
술이 취했어.
김정숙 선생이 나보고
물구나무를 서라고 해서
바지를 벗었어.
빤스만 입고 바지를 거꾸로 세웠지.
모두 손뼉을 쳤어.
김정숙 선생이 "기지가 좋다"며
"내가 졌다"라고 했어.
나는 창피했지만 "했으니 괜찮다"고 했지.

세상을 떠난 친구들

민복진이 나를 쫓아다녔고
나도 민복진을 쫓아다녔어.
가서 불쌍해.
윤영자*도 불쌍해.
인생이 허무하구나.
민복진은 소주를 좋아했어.
가서 섭섭해.

가까운 분들이 가시니
마음이 어떠세요?
최근에 윤영자, 민복진 선생께서
세상을 뜨셨기에 여쭤보았다.

나도 저런 날이 있겠지.
자식이 있고, 제자가 있으니

* 원로 조각가 윤영자는 2016년, 민복진은 2017년에 세상을 떠났다.
 전뢰진 선생과 평생 친구로 지낸 동료였다.

슬프지는 않아.

죽음에 대해 두려움은 없어.

기왕 갈 바에는 마음 편할 때

가는 것도 좋은 일이지.

그게 인생이야

가는 건 있지만
오는 게 없어도 괜찮아.
오죽하면 그랬을까.
봐줘야지.
그게 인생이야.
그게 본성이야.
서로 도와가며 살아야지.

인터뷰를 마다하지 않는 이유

선생은 가끔 바람 앞의 촛불처럼
보일 때가 있다. 언제 다 탈지,
언제 바람이 불어 꺼질지
마음이 조마조마하다.
인터뷰를 하면 선생은
좋아하는 술을 드실 수 있으니 기뻐한다.
건강에 해가 되지 않기를 바랄 뿐이다.
인터뷰할 때면 선생은 늘 술을 마시는데
나는 술을 하지 못하므로
남편이 선생과 술을 마시는 동안
나는 질문을 하고 선생은 이야기를 이어나간다.
선생이 인터뷰를 마다하지 않는 이유는
술을 마실 수 있기 때문인 것 같기도 하다.

80년 전 동요

여쭙지도 않았는데 갑자기
초등학교 조선어 시간에 대해
말씀하셨다.

"냉이로 국 끓여서
엄마 상에 올려놓고
씀바귀로 무쳐서
아빠 상에 올려놓고."

여덟 살 때 배웠어.
80년 전이야.

욕심

술이랑 작품 말고
다른 욕심이 있으신가요?

모르겠어.

선생은 술과 작품 말고
다른 욕심은 생각나지 않는 듯했다.

인생은 모순

인생은 모순矛盾 속에서 사는 거야.
모순이란 내 창은 어떤 방패도
뚫을 수 있다는 거고
내 방패는 어떤 창도 막을 수 있다는 건데
창이 모矛고 방패가 순盾이어서
모순인 거야.

이렇게 해도 안 되고
저렇게 해도 안 되고
그게 모순이야.

찌르는데 찔리지 않고
완전히 막으려 하지만 막지 못하고
그게 인생이야.

죽을 때는 깨달을 거 같은데
그때 죽어.

번득이는 위트

제자가 네 시 가까이 되어
약속시간보다 세 시간이나 늦게 도착했다.

생각지를 거꾸로 해봐

지생각?
그러자 선생이 갑자기
18번 노래를 부르신다.

이거야 정말 만나봐야지
아무 말이나 해볼까~

아하! 생각지를 거꾸로 하면 '지각생'이었다.
선생의 빠른 머리 회전에 놀랐다.
선생의 위트는 젊은 시절 학교에서
바지를 벗어 거꾸로 놓고
물구나무를 섰다고 하셨을 적 그대로다.

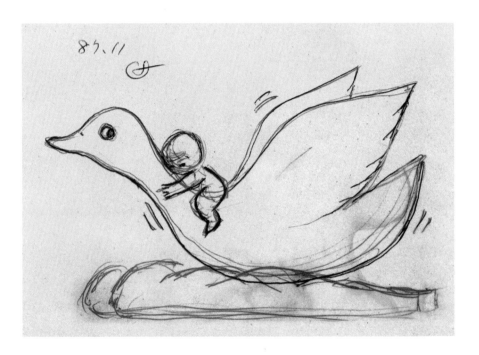

평생 지킨 일

선생은 어떻게 제자들 전시를
평생 빼놓지 않고 다니셨나요?

제자들에게도 보람이 있고
나도 가야 마음이 시원해.
안 가면 숙제가 남은 것 같고 미안하지.
가지 못할 사정이 생기면
'할 수 없구나, 운명이구나'라고 생각하지만
일부러 안 갈 수는 없지.
중간에 가면 작가는 보지 못해도
보고 오면 마음이 후련해.

그걸 평생 지키신 거죠?

내 생각에는 평생 지킨 거야.

보직

이민영 총장 재직 시에
전뢰진 교수가 맡은 보직이라고는
학과장 외에는 없었다.
어느 날 총장이 선생에게
미대 학장을 부탁했다.

"고맙지만 할 수 없습니다.
다른 사람을 시키세요."

"누구요?"
추천을 부탁했다.

"총장이 알아서 하세요."

선생은 추천조차 거절했다.

내가 하면 뭐가 되겠어.

안되지, 나는 조각이나 해야지.

이민영 총장은 지금도
연하장을 보낸다고 한다.

능력이 없는데 보직을 맡으면
능력을 초월하는 거야.
그러면 다른 사람을 괴롭히게 돼.
총장이 그 자리에서 이해해줘서 고마워.
학교를 위해 그런 거야.
내가 어떻게 학장을 해.
조각하기도 어려운데.
귀중한 시간을 조각을 하지 않고
행정 일을 할 수는 없지.

전뢰진이 사는 법

나는 2 + 3
다른 사람은 3 + 2

나는 이게 올바르게 사는 방법이다.
다른 사람은 이게 올바르게 사는 방법이다.
어디를 택하는 게 좋을까?

5는 마찬가지니까 둘 다 맞지.
그렇게 사는 것이 마음 편해.
내가 날 만들었나?
아버지 어머니가 날 만들었지.
아버지가 3 어머니가 2
아버지가 2 어머니가 3
정해진 순서는 없어.
어쨌든 나는 5가 됐어.
나는 3도 존중하고 2도 존중해.

나도 살고 너도 산다.

그러면 둘 다 산다.

나만 죽는 건 싫어.

네가 죽는 것도 싫어.

둘 다 사는 게 좋아.

사자성어

다 알면서도
모르는 척하는 거야.

꽤 오래전 선생이
이 말씀을 하시면서 그것을
사자성어로 얘기해주셨다.
그때 나는 그 말에
선생의 인생철학이 담겨 있다고 생각했다.

나중에 그 사자성어가 기억이 나지 않아
선생께 다시 여쭈었더니 선생은
사자성어라는 말 자체를 이해하지 못하셨다.
선생의 기억력이 많이 나빠진 것이다.
그 후에도 나는 여러 번 이 말을
한자로 여쭈었는데 마지막에는
지지불행知之不行이라 하셨다.
아마 그때 말씀하신 사자성어도

이 말이었던 것 같은데
막상 사전에는 나오지 않는다.

내가 이 말에 집착하는 이유는
이 말 속에 선생의 인생이
담겨 있다고 생각하기 때문이다.
정확한 사자성어를 알 수 없어 아쉽다.

수양버들 닮은 사람

수양버들은 1년 중 제일 먼저 잎이 나고,
12월 한파가 몰아치기 전까지
가지에 푸른 잎이 달려 있다.
수양버들은 단풍이 없다.
사철나무를 제외하고는 나무 가운데
가장 오랫동안 푸른 잎을 유지한다.

전뢰진은 바람에 흔들리는 수양버들을 닮았다.
이래도 좋고, 저래도 좋고
그래서 줏대가 없어 보일 때도 있다.
모든 이에게 저주는 것처럼 보이지만
실은 강한 사람만이 할 수 있는 일이다.

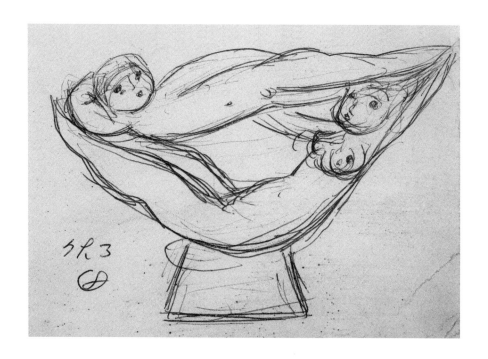

좋아하는 일

첫 번째는 만남이야.
사람과 만나는 일.
만나면 술 마시는 일.

두 번째는 작업하는 거야.
완성된 작품을 보면 기뻐.

욕심이 있어야 발전이 있지

욕심이 있어야 발전이 있지.
작품도 욕심이 있어야 만드는 거야.
술도 욕심이 있어야 마시는 거고.
얘만 들어가면 기분이 좋아져.
마시면 자꾸 먹고 싶어.
머리로는 그만 마셔야 하는데
입에서는 자꾸 원해.
천성이야.

모든 것을 초월한 듯한 선생이지만
좋은 작품에 대한 욕심만은 누구 못지않다.
거기에 하나 더
술 욕심 역시 둘째가라면
서러울 것이다.
술을 더 안 시키면 사정도 하고,
회유도 하고, 화도 내신다.

사계절

한국은 춘하추동春夏秋冬이 있어서
작품하기에 좋아.
더운 나라에서도 작품은 나오지만
사계절이 있는 우리나라는 어딘가 달라.

동양사람 작품은 정감이 있고
서양사람 작품은 생각이 크지.

작품 욕심이 술 욕심 못지않게 클걸.
나는 모르지만 다른 사람들이
그렇게 얘기하는 거 같아.

나는 그냥 하고 싶어서 하는 거야.

90. 3. 26

오리발
나뭇그김니
물고림 그리지-

한양대 사자상

한양대에 있는 사자상은
선생이 만드신 거죠?

그거 동대문 돌 가게에서
직접 작업한 거야.
큰 화강석이 없어서
뒷다리는 따로 만들어서 붙였어.

이 이야기를 듣고 난 어느 날
한양대 본관에 세워진 사자상을
가까이 가서 보니
정말 따로 붙인
뒷다리가 보였다.

술 마시고 하는 말

술이 왜 술인 줄 알아?
술술 넘어가서 술이야.

인생은 허무해.
하지만 기억은 남지.
특히 술 마신 기억이 나.
술은 정직해.
술 마시고 하는 말은
진실이야.

하지만 금세 말을 바꾸신다.

반은 진실이고
반은 거짓이야.

어떤 말을 믿어야 하지?

막걸리가 젤 좋아

의사가 소주 먹지 말라고 해서
이제 맥주 마셔.

이러던 그가 요즘
막걸리로 바꾸었다.
술을 아무리 마셔도 선생은
다음 날 작업을 한다.

막걸리는 아침에 일어나서
속이 안 쓰리고 값도 싸서 좋아.
양주는 안 좋아해.
와인도 안 좋아해.
체질에 안 받아.
내 몸을 내가 생각해줘야지.

잔은 채워야 맛이지

내가 따라 드린 술이
부족하셨는지
이렇게 말씀하신다.

잔은 채워야 맛이지

선생은 술 없이는
이야기가 안 되는데
술을 그린 작품이 없어요.
술병이나 술잔 하나
드로잉해보세요.

선생은 즉석에서 내 노트에
술잔을 그려주었다.

찰랑찰랑 술 소리.

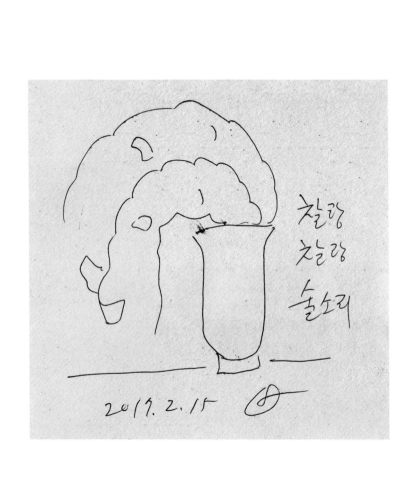

찰랑
찰랑
술소리

2017. 2. 15

심플하게

선생은 자신의 의지로
술자리를 파한 적이 없을 정도로
술을 좋아하지만
주사를 하는 경우는 없기에
사연이 궁금했다.

어느 날 술이 취해 책상을 펼쳐놓고 자다가
넘어져서 코피가 났어.
다음 날 아버지, 어머니께서 오셔서
술을 먹을 때 조심하라고 하셨어.

선생은 그 이후로
평생 조심하셨다고 한다.
참 심플하다.

가위 바위 보

장깨미 하자.

선생이 이기면
술을 더 하자는 뜻이다.
술자리를 마치려면
가위, 바위, 보를 해서
이기는 수밖에 없다.
술을 못하는 내가 남긴
술 한 잔을 드리면
아이처럼 좋아하신다.
애주가였던 돌아가신
나의 시아버지도
술이 바닥났을 때
내가 마시지 않은
술 한 잔을 드리면
좋아하셨다.

죽지 않는 예술가

불사조가 되고 싶어.
영원히 죽지 않는 예술가.

이날 선생은 막걸리 한 잔을 비우는 데
꽤 오랜 시간이 걸렸다.

85. 4. 19

於
百潭莊

宇宙를 向하여

건강의 비결

건강의 비결에 대해 여쭈었다.

술을 근심스럽게 마시면
건강에 안 좋을걸.
기분 좋게 마시면
소화가 잘 되는 거 같아.

선생은 지금도 주 1·2회는
술자리를 가진다.
월 1회 정도 정기적으로
전 목우회 회장 이태길 선생이
연락을 해오셔서
함께 술자리를 갖는다고 한다.

너와 나

서로 좋아해야 해.

얘술도 날,
좋아하는 거 같아.

개에게 술을 줬더니

개한테 막걸리와 정종을 줬더니
막걸리는 마시고 정종은 안 마셔.
나랑 취향이 비슷해.
본능이야. 막걸리가 더 맛있어.
일부러 실험해본 거야.

ㅋㅋㅋ

함께
산
사람들

부모님

아버지는 양복점을 운영하셨어.
아버지는 19세,
어머니는 16세 때 결혼하셨대.
아버지 성격은 칼 같이 무서우셨고,
어머니는 참 온화하셨어.
아버님은 74세,
어머님은 56세에 돌아가셨지.
내가 결혼할 당시 어머니는
돌아가시고 안 계셨어.
어머니는 아내 김한정 같은 사람을
좋아하셨어. 약주는 증조할아버지와
아버지가 좋아하셨고.

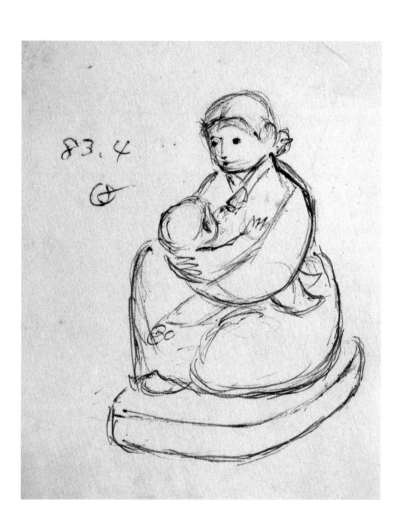

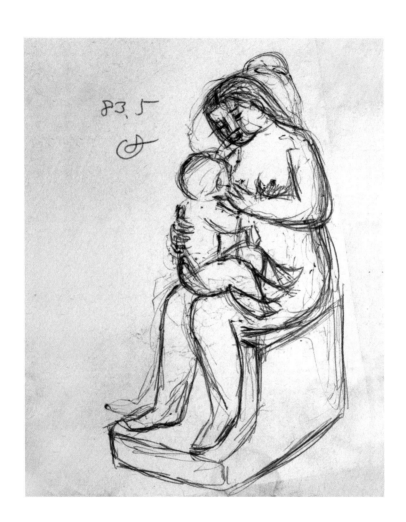

가난

집안이 가난했어.
할아버지는 홍성에 사셨는데.
큰아버지가 서산에서 논 판 돈을
전차에서 소매치기 당하면서
빈털터리가 됐어.
이후 큰아버지는 화병으로 돌아가셨지.
6·25 전 아버지는 서울 적선동에서
내가 열여덟 살 때까지
'신창 양복점'을 운영하셨어.
그때 아버지 양복점에서
다리미에 숯 넣고 불 지피는 것을 배웠고,
바느질과 재봉질도 배웠어.
하지만 아버지가 전세 들어 경영하던 양복점이
팔리는 바람에 그 집을 나와야 했어.

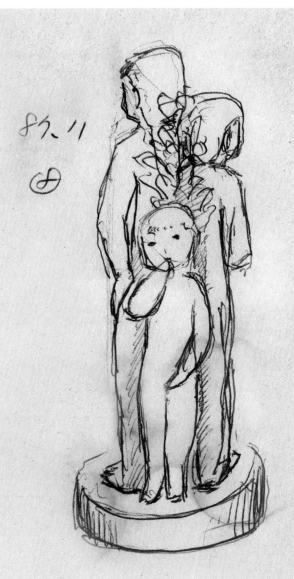

부부의 연

김한정 여사와는 인연이었다.
그녀는 당시 중학교 교사였다.
처음 만난 자리에서
서로에게 호감이 갔다.
다음에 다시 만나기로 약속했다.

그런데 선생은 "여기서 만나자"고 했는데
김한정 여사는 "역에서 만나자"고 한 것으로 듣고
서울역 대합실에서 기다렸다.
두 사람이 서로 다른 곳에서 기다리는 바람에
둘 다 바람 맞은 상황이 됐다.

선생은 데이트 비용으로 작품이나 하겠다고
생각하고 돌을 샀다.
그런데 김한정 여사가 "싫으면 싫다고 할 것이지
약속을 해놓고 어찌된 일이냐?"고 두 사람을
소개해준 사람에게 따져 묻는 바람에

두 사람이 서로 다른 장소에서 기다렸음을
알게 되었다.

두 사람은 얼마 지나지 않아
결혼했다.

인연은 일부러 만들 수 없어.
저절로 만들어지는 거야.

아내 사랑

선생께서 사모님께
화를 낸 적이 있으셨나요?

"별로 없어요."

술을 못 드시게 하면 선생은
부인께 말씀하신다.

쉬었다 해.

맛있는 것 있어도
말씀하신다.

먹어.

선생은 사모님이
식사를 끝낼 때까지 안 들어가시고

주방에서 기다려주신다고 한다.

"말이라도 너무 고맙지요."

"사랑하시지 않을 수 없겠네요."

그게 사랑인가?

사모님은 선생을
참 사랑하시는 것 같아요.

"이 사람은 자기가 날
더 사랑한대요."

당근이지.

자녀 교육

교육은 애들이
원하는 대로 해줬어.

타고난 것을 바꿀 수는 없어.
팔자야.
하늘에 맡겨야 해.

운명은 개척해야 하지만
순리에 거스르지 않아야
자기에게 이익이 되고
상대에게도 도움이 되는 거야.

식물을 동물로 교육시키면 안 돼.
타고난 본성을 살려주는 게 교육이야.
초식동물을 육식동물로 만들면
당장은 뭐가 될지 몰라도
발전이 없어.

생긴 대로 사는 게
하늘의 힘이야.
고래가 식물을 먹으면
어느 정도는 살지만
동물을 먹고사는
고래만큼은 못 살지 않겠어?

뭘 그걸 갖고 고민해

김한정 여사에 따르면 선생은
나쁜 사람들과는 만날 기회가
별로 없었다고 한다.

"선생은 욕심이 없어요.
사람들은 욕심 때문에 괴로운데
선생은 뭐 갖고 싶어 하는 게 없으세요.
욕심이라는 걸 이해를 못 해요.
뭘 그걸 갖고 고민하느냐 이거예요."

선생은 높은 경지에 있는 거예요.

맞아.

존경하는 아버지

나*는 아버지를 존경한다.
아버지는 성실하시다.
저렇게 부지런한 분이 계실까?
가치관이 정립된 대학 시절부터 지금까지
아버지를 존경한다.

아버지는 당신 일에 충실하시다.
예외 없이 새벽 네 시에 일어나 작업하신다.
설령 새벽 두 시까지 약주를 드셨어도
새벽 네 시에 일어나신다.
저녁에는 열 시나 열한 시경 취침하신다.
그 사이 점심 드시고 낮잠을 꼭 주무시면서
중간에 부족한 잠을 채우신다.

능력은 사람에 따라 다 다르게

* 맏아들 전용철은 독일 수투트가르트 호엔하임대학에서 유학했으며
 현재 제주대학교 생물산업학부 교수다.

주어지기 때문에
많이도, 적게도 받을 수 있어.
하지만 성실하면
이름을 날리지는 못하더라도
나름의 인생을
성공적인 것으로 만들 수 있지.

아버지의 말씀이다.
아버지는 자식에게 이렇게 가르쳤고
당신도 그렇게 사셨다.
약주 드시고 나를 제자로 착각하시며
같은 말씀을 하신 적도 있다.

전뢰진은 아들에게나 제자에게나
똑같이 가르쳤다.

정직

아버지가 해주신 말씀은
정직이다.
거짓은 용납이 안 된다.
가장 나쁜 것은
거짓말이다.
작은 거짓말도 하면
안 된다고 하셨다.

이런 아버지 밑에서 자란
전용철 교수를 그의 아내는
'바른생활'이라 부른다고 한다.

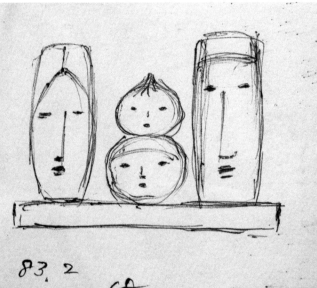

83, 2

월 5만 원

선생의 작업장이 있는
옛집 차고 앞은
마치 쓰레기 집하장처럼
종이박스와 폐품이
산더미처럼 쌓여 있다.

아주머니들이 앉아서
쓰레기를 정리하고 있기에
왜 남의 집 앞에 쓰레기를
쌓아놓고 있느냐고 물어보니
그곳을 종이박스 모아 놓는
창고로 쓴다고 했다.

사모님이 허락하신 건데
선생은 정확한 사정은
모른다고 했다.
나중에 다시 알아보니

사모님은 5년 전부터
월 5만 원을 받고
이곳을 사용하라고
내주셨다고 한다.

선생도 좋은 분이지만
사모님도 참 좋은 분이다.

소년

선생의 술 실력은
양에 있는 것이 아니라
그 모습에 있다.*

술이 취하면 선생은
상상의 날개를 펼쳐나가는
동화 속 소년처럼 천진스러워서
범접하기 힘들 정도다.

속기俗氣 없는 선생의 모습을
보고 있노라면
살맛 나는 세상을
발견하곤 한다.

*인터뷰한 이태길 선생은 전뢰진 선생의 후임으로 한국구상조각회 이사장을 맡았으며,
요즘에도 선생이 자주 만나는 술친구다.

치열한 예술가

적당히 타협하고, 적당히 게으르고,
적당히 얼버무리며 사는 우리에게
선생은 다시 자세를 바로잡게 해주시는 분이다.
그래서 선생을 찾아뵈면 즐겁다.
선생과 만나서 장수막걸리
5-6병 정도 마시면 즐겁다.

돌아오는 길에는
2만 원을 차비로 주신다.
내가 차비받을 군번은 아니기에 사양하지만
선생의 고집을 꺾을 수는 없다.

선생은 조각을 통해
온몸으로 살아가는 치열한 예술가다.
부디 장수하셔서 오랫동안 막걸리를
함께 마실 수 있기를 기원한다.

제3장

우리
모두의
스승

별

전뢰진은 하늘에 떠 있는 별이다.
그 별은 누구도 괴롭히지 않고
혼자서 빛난다.

사랑받는 제자가 되는 방법

선생은 모든 이를 다 사랑하시지만
특히 제자 사랑이 깊다.

제자들은 선생을 자주 뵙고 싶어도
약주를 즐기시기 때문에
선생과 약주를 함께하지 않으면
좋은 제자가 될 수 없다.

술을 들지 않고 그냥 오면 서운해하신다.
그러다 보니 선생을 뵙고 싶어도
못 뵌 적이 많다.

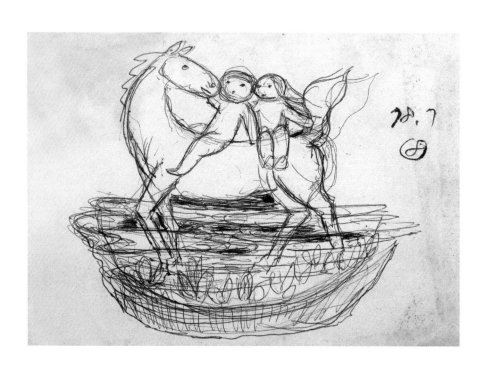

나쁜 제자

낮에 작업하고 시장 가서
막걸리 마시고 돌아오면서
누가 술이 센지 내기도 하고
통금에 도망 다니기도 했다.

새벽 서너 시까지 약주를 드셨어도
선생은 출근을 정확히 하셨으나
나는 누워 있어야 했다.
선생은 술이 초인적으로 셌다.

"제발 술을 그만 드시게 해달라"고
사모님이 부탁하셨다.

그 후로 술을 피하다 보니
선생께는 좋은 제자가 못된 것 같으나
사모님이 보시기엔 좋은 제자였을 것이다.

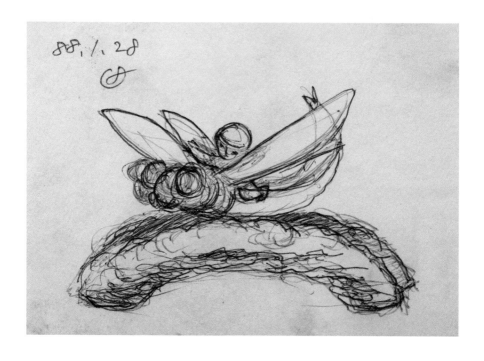

선생의 본질

인간에 대한 사랑이 크신 분이다.
작품을 사랑하신다.
남들이 행복하게 살기를 원하신다.
순수하시고 동심을 갖고 계신다.
선생은 다른 사람에게 보이기 위한
삶을 살지 않았다.
선, 진실, 순수가 선생의 본질이다.
악의가 없고 질투가 없다.
그 누구도 질투하지 않는다.

사랑이다

선생은 작품의 주제를
특별한 것에서 찾지 않았고
인생관이 작품으로
자연스럽게 표현되었다.
남이 깜짝 놀랄 만한 작품은
하지 않으셨으며 그럴 필요도
느끼지 않으셨던 것 같다.

선생의 작품은 사랑이다.
그래서 감동적이고 마음을
따뜻하게 한다.

고집

자신이 생각한 대로 한다.
선생은 고집이 세다.
인생관 자체에 고집이 있다.
확신이 있었기에
한 번도 흔들림이 없었고
남의 삶을 기웃거리거나
관심을 가지지 않았다.
자신의 삶에 확신이 있었다.

선생의 옷차림은
유행과는 관계가 없다.
누군가가 선생을 보고
노숙자 같다고 한 적도 있다.
선생은 유행을 좇지 않았고,
관심도 없었다.
그래서 그 제자도
유행을 좇지 않는다.

선생에게서 영향을 받았고,
어떤 면에서 선생과 체질도
비슷한 것 같다.

자연 속에서 사시는 분

선생의 체질은 초자연적이다.
부드럽기 때문에 강하다.
장수의 비결은 심성이 착하고,
욕심이 없기 때문일 것이다.
자연 속에서 사시는 분이다.

그렇게 약주를 드시고도
90세를 사시는 것은 기적이다.
선생께는 술 자체가 행복이다.

술을 이겨낼 수 있는 사람은
약간 취한 상태에서
감정이 흥분되고 활성화된다.
모든 이를 사랑할 것 같고,
기분 좋은 상태가 되는 것이다.

선생에게는 주사가 없다.

정

제자가 작업장을 그만두던 날
선생은 술을 드시면서 눈물을 흘렸다.

이별이 슬픈 분이다.

정情이 많은 분이다.

선생의 작업장을 나오게 된 것은
내 작품이 하고 싶었기 때문이다.

농사꾼 같은 조각가

전뢰진 선생은 농부가 농사를 짓듯이
자신의 일을 자연스럽게, 그러나 철저히 하셨다.
처음에는 두 평도 안 되는 연탄 창고에서
작업을 하셨다. 환경이 너무나 열악했다.
해가 들지 않았고, 먼지 때문에
카메라가 고장 날 정도였다.
선생은 컴컴하고 먼지 가득한 작업장
백열등 아래서 작업을 했다.
선생은 전구를 가는 법도 몰랐다.
그런 곳에서 90세까지 사신 것은 기적이다.
석조는 작업 과정이 길고 농사짓듯이 해야 가능하다.
선생을 통한 깨달음이다.

이 제자는 선생의 영향을 받아서
농부가 농사를 짓듯이 작업을 하고 싶다고 했다.
그래서 사람들은 그를 '농부 조각가'라고 부르기도 한다.
그는 스승이 간 길을 따라간다.

천성이 높으신 분

선생은 태어날 때부터
의식 수준[天聖]이 높은 상태로 태어났고,
그 이후로 계속 올라갔다.

선생의 하루

남들이 잘 때
하루 두 시간씩 더 일하면
일주일이면 하루를 번다.

새벽 네 시 작업 시작
아침식사 후 30분 취침
점심까지 작업
점심 후 두세 시까지 휴식
다섯 시경까지 다시 작업

그가 선생 작업을 도와주던 시절
선생의 하루 일과표다.
이후 세월이 흐르면서
약간의 시간 변동은 있지만
평생 이렇게 작업하셨다.

사실만 말할 뿐
덧붙이거나 핑계 대지 않는다

그는 대학을 마치고
전뢰진 선생을 찾아가 댁에서 숙식하면서
조각을 배울 기회를 청했다.

아내는 학교에 출근해야 하고
지금은 아줌마가 아파서 요양을 하러 가서
받을 수 없어.

그는 선생이 거절하기 위해
핑계 대는 것이라고 생각했다.
그런데 몇 달 후, 아주머니가 왔으니
이제 학생을 받을 수 있다며
선생은 그를 추천한 분께 전화를 주셨다.
그제야 선생이 자신을 거절한 것이 아니라
있는 그대로 말씀하셨음을 깨달았다.
그 후 제자는 1986년 대학을 졸업하고
곧바로 상경하여 상도여중 교사로 근무하였고

선생 댁에서 기숙하며 몇 년 동안 조각을 배웠다.

수업이 끝나면 선생 작업을 도와드렸고,

주말에는 자신의 작업을 했다.

그는 선생의 일거수일투족을 닮고자 노력했다.

좋은 작품을 하려면

먼저 좋은 인간이 되어야 한다고 생각했고,

그러기 위해서는

선생의 인격을 닮아야 한다고 생각했다.

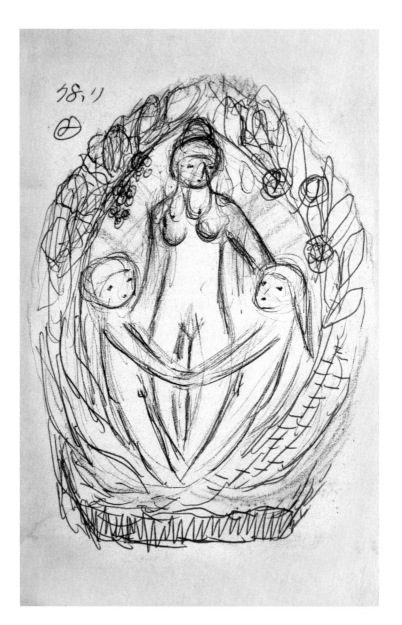

순수, 맑은 영혼, 정직

선생은 나의 집을 방문하실 때
맥주를 박스로 사오셨고,
그것을 다 마시고 가셨다.
선생을 댁까지 모셔다드리면
꼭 택시비를 주셨으며
받지 않으면 들어가지 않으셨기 때문에
받을 수밖에 없었다.

순수, 맑은 영혼, 정직.
이것이 내가 기억하는 스승 전뢰진이다.

따뜻한 인간애

선생은 한국 구상조각의 한 축을 쌓았다.
인간의 따뜻한 정서를 잔잔하게
돌로 표현한 그의 작품 속에는
미륵상이나 불상 등 한국 전통 조각을
현대적 언어로 바꾼 것들이 있다.
그의 작품은 그가 인생을 살면서
마음속에 간직한 비전과 생각을 전달하는
소통의 수단이기도 했다.
작품의 조형 언어가 쉽고 단순하였으므로
소통도 잘 되었다.

현대성의 관점에서 본다면
새 경지를 개척하지 못한 범주에
머문 것은 사실이다.
오늘날 중견 이상의 작가들이 겪는
틀을 깨지 못하고
자신이 개발한 스타일을 고수해온 한계가

그에게도 분명 있다.

하지만 모든 예술가는
시대의 한계라는 것이 있다.
그 한계를 뛰어넘지 못했다고 하여
그가 일군 성과를 간과하고
'왜 이렇게밖에 못했는가'라고 질타할 수는
없는 일이다.

그는 실험적인 도전보다 어떻게 하면
자신의 세계를 심화시키느냐에 관심이 있었다.
따뜻한 인간애, 이는 전뢰진 작품의 핵심이다.

그의 작품은 그의 삶과 일치한다.
말만 한 것이 아니라
제자들이 집까지 모셔다드리면
차에 돈을 몰래 놓고 내리는 등

마음이 따뜻하시다.

'예술=인간성'이라는 등식이 성립한다.
작품은 좋지만 삶에서 드러난 행동과
일치하지 않는 작가가 많은데
전뢰진은 마음과 행동이 일치한 작가로
선善 그 자체이며 연세가 들수록
점점 더 어린애처럼 소박해졌다.
요즘처럼 스승이 그리워지는 때에
국제적으로 거창하게 뻗어나가는 것도 중요하지만
한 예술가가 잔잔하게
평생 작품을 지속해왔다는 것은
매우 소중한 일이다.

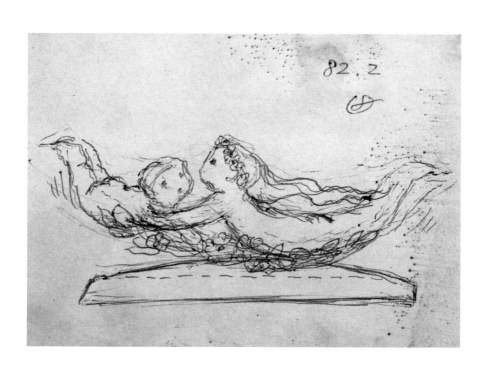

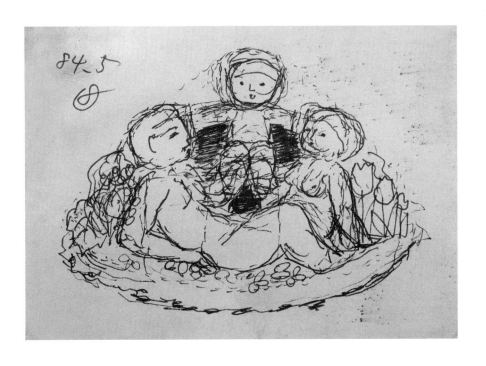

85. 4. 19.

사랑

於
百潭
寺
莊

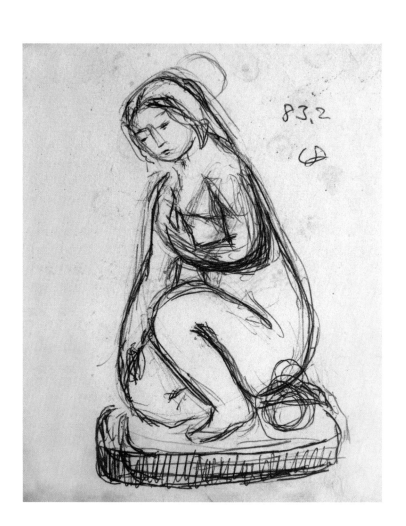

제자에게 돌을 주다

선생과의 첫 인연은
대학 시절로 거슬러 올라간다.
수업 시간에 멋진 작품을 만들려는
기대에 부풀어 정성을 다해
모형을 만들었는데
정작 돌이 모형보다 작았다.
그 절망감이란.

선생께서 연구실로 오라고 부르셨다.
선생은 모형 크기에 맞는
큰 돌을 주시면서
그것으로 작업을 하라고 하셨다.

이것이 계기가 되어 그는
지금까지도 차가 없는 선생을
늘 지근에서 모시는
충직한 제자가 되었다.

전뢰진의 작업 방식

전뢰진은 형태를 구상하고
돌로 만드는 것이 아니라
돌 생김새대로 형태를 만든다.
큰 돌을 작업하고 나면
떨어져 나간
작은 돌덩어리들이 생기는데
이들 돌덩어리의 형태를 살려
작품을 구상한다.

떨어져 나간 작은 돌 조각 하나도
버리지 않고 작품으로
재탄생시키는 것이다.
환경에 순응하고, 자연에 순응하며,
순리에서 벗어나지 않는
그의 삶은 작업 방식에서도
그대로 드러난다.

돌을 닮은 사람

전뢰진은 자신의 생각보다
재료인 돌 그 자체를 존중한다.
선생은 돌이라는 재료에서
나올 수 있는
가장 적절한 작업을 했다.

그것은 자연스럽고, 온화하며,
과격하지 않은 형태다.
돌 작업은 망치질이나 도구를
오랜 시간 반복해야 형태가 나오는
정직한 작업이다.
돌은 쉽게 변하지 않으며
쉽게 반응하지도 않는다.

이런 작업을 평생 해온 전뢰진은
돌을 닮아 쉽게 기뻐하거나,
흥분하지 않는다.

평생 돌 작업을 하면서 그는
돌을 닮아갔다.
돌처럼 과하지 않게 되었고,
삶 자체가 돌처럼 석화石化 되었다.

디테일이다

돌 작업의 마지막은
디테일에 있다.

선생은 술을 좋아하지만
만취 상태에서도
명료하고, 정교하며,
흐트러짐이 없다.

선생의 사고 패턴도
돌 작업처럼
단계화된 것 같다.

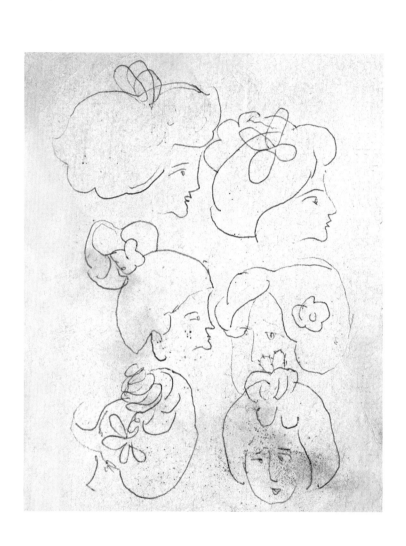

징이 아니라 정

그녀는 3년에 걸쳐
전뢰진 작품에 관한
논문을 집필했다.
그녀가 논문을 쓰게 된 이유는
"석조각을 하는 전뢰진이
징을 가지고 일을 했다"라는
잘못된 단어 사용을 목격한 이후다.

징이 아니라 정이다.
석조의 가장 기본인
정과 망치에 대한 용어도
제대로 모르고 글 쓰는 것을 보고
이를 시정하기 위해 그녀가 쓴 논문
「전뢰진田磊鎭, 당신은 누구신가요?」는
선생의 작품을 연구하는 중요한 자료가 되었다.*

＊황순례의 이 논문은 2013년 대한민국예술원 논문집에 게재되었다.

대형 조형물도 평소 소품처럼

전뢰진은 대형 조형물을 작업할 때
따로 형태를 만들지 않고
평소 늘 하던 형태에서
크기만 키운다.

그의 작품에는 연속성이 있다.

드로잉에 대한 애착

전뢰진은 조각을 위한 모형을
따로 만들지 않는다.
그의 드로잉은 조각 작품의
밑그림 역할을 한다.

하지만 조각을 위한 드로잉만
하는 것은 아니다.
여행을 하거나 술집에 가거나
켄트지를 잘라 주머니에
늘 가지고 다니면서
기회만 되면 드로잉한다.

가끔은 드로잉을 그려서
그곳에서 만난 사람에게
주기도 한다.

새로 발견된

70년대부터 90년대까지
선생이 그린 드로잉 중에는
같이 만난 사람을 그린
인물 드로잉이 꽤 여러 장 있다.
가끔은 상대에게 그것을 주기도 했지만
선생이 보관하고 있는 드로잉도
상당히 있다는 것은
상대에게 주지 않았다는 방증으로,
사람 좋기로 둘째가라면
서러워할 선생이지만
드로잉 인심은 후하지
않았던 것으로 추측할 수 있다.

드로잉에 그만큼 애착이
많았다는 증거로
볼 수 있을 것이다.

그림으로 그린 시

전뢰진의 드로잉은
그림으로 그린 시 같다.
선생은 말도 시처럼 운율이 있고
압축되어 있다.

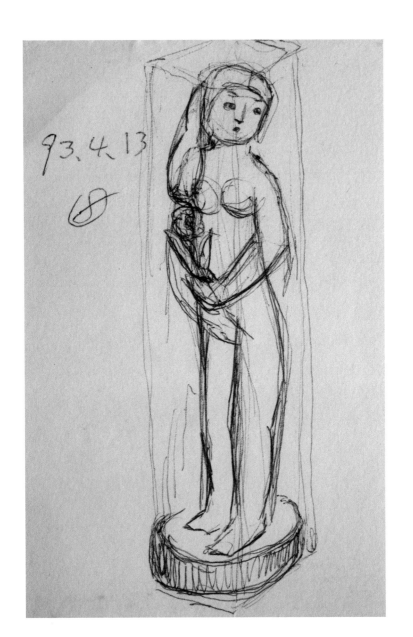

93. 4. 13

일요일에는 밥 먹으러 버스타고 야외로 간다

선생은 일요일이면 가끔
버스를 타고 멀리 있는
식당에 가서 식사를
하고 오신다.
언젠가는 문을 닫아서
허탕을 쳤는데
다음 주에 다시 가셨다.

선생은 어떤 일이 안 되면
적어도 다섯 번은
시도를 해봐야 한다고
말씀하셨다.

혼술

원로 조각가 윤영자, 민복진 선생 등
가까운 친구들이 세상을 떠난 후
선생은 혼자서 약주를 드시러
다니는 경우가 잦아졌다.

기능올림픽 명장들

선생은 1963년 홍익대학교에서
강의를 시작하면서 제자를 배출했다.

그의 제자 중에는
홍익대 조소과 출신이 아닌
기능올림픽 선수 출신들도 있다.
이들은 현재 석공으로
활발하게 활동하고 있으며
그중에는 석장石匠이 된 사람들도 있다.

석장

1972년 석공예 기능대회에
선수로 출전한 나는
당시 심사위원으로 오신 선생을
처음으로 만났다.

그 후 선생이 국제기능올림픽 대회
지도위원을 맡아 가르침을 주신 덕에
좋은 성적을 낼 수 있었고
석장도 될 수 있었다.

선생이 대리석을 정과 망치로
한 땀 한 땀 쪼아내시는 모습은
석장의 모습 그 자체다.
현대조각을 하시면서도
우리의 전통 미를 살려낸
선생의 작품들을 보면서 많은 것을 느꼈다.

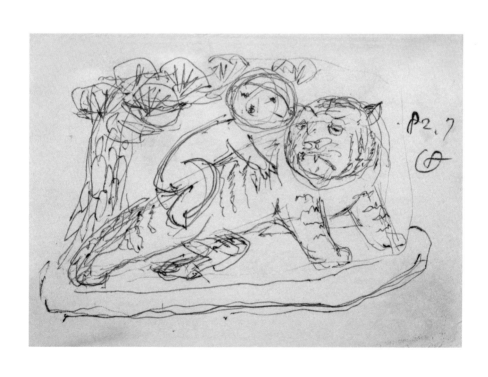

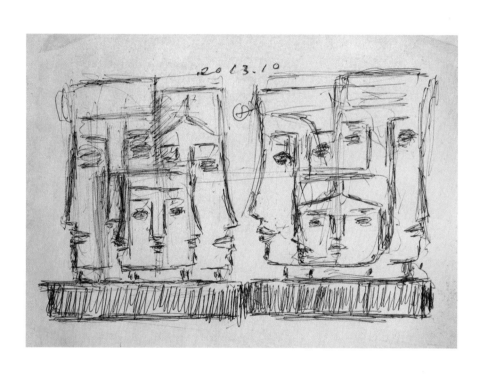

합동 세배

2017년 1월 2일 금비에서
선생의 전시를 준비하기 위해
제자들과 아들 전용철 교수,
필자와 판화를 제작한
신두희가 모였다.

여기 모인 제자들은 몇 년 전부터
선생의 화집 제작을 주도했고,
선생의 구순 전시회와
책 출판 등을 도운 제자들로
2018년 6월 '전뢰진기념사업회'로 발전되었다.

이들 제자들이 선생께
세배드리기 위해 온다고 하니
선생께서 직접 식당 예약을 하셨다.
식당이 꽉 차서 예약을 하지 않으면
모임이 불가능할 것 같아 예약을 하셨다고 한다.

선생은 참 자상할 뿐만 아니라
여전히 정신도 명료하다.

제자들은 그날 식당에서
합동으로 세배를 드렸다.

그 자리에서 선생의 판화를 제작한
신두희를 본 선생의 첫마디.

화판같이 이쁘구나.

제자들 가운데 연장자 김수현은
"후배들 하는 일이
너무 고맙다"면서 밥을 샀다.
그는 작년 모임 때도 밥을 샀다.

고정수가 선생께

대작大作을 하시라고 권하자,

그건 욕심이야.

그럼 그냥 '쪼쪼쪼' 하세요.

제자들은 선생을 '쪼쪼쪼 선생'이라 불렀다.
제자 김수현도 80이 넘었고,
고정수도 70이 넘었다.

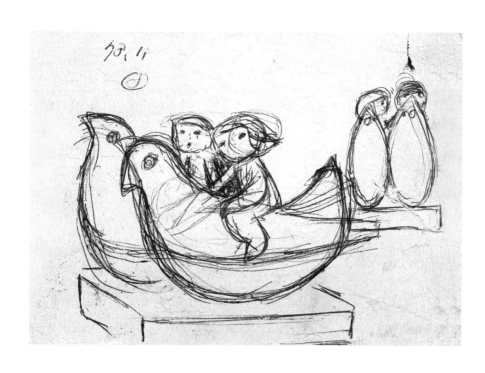

눈썹에 흰 털이 세 개 났다

선생은 눈이 밝다.

언젠가 눈썹에 흰 털이
세 개 났다고 말씀하셨다.

진실한 교육자

대학 시절 일이다.
선생이 수업 시간에 작품에 관해서
조언해주셨는데
다음 날 수업이 시작되기 전
선생은 멀리서부터 뛰어오시면서
"그 부분 손 안 댔지?"라고
다급하게 물으셨다.
작품에 대해 어제 말씀해주신 것보다
더 좋은 생각이 떠오르셨던 거다.

선생은 진실한 교육자다.
선생은 처음부터 끝까지
작품을 직접 다 만드신다.
"힘드시니 선생은 마무리만 하세요"라고
말씀드리면 "그건 안 된다"며 손수 다 하신다.
작품에 대한 선생의 이 같은 태도,
이것이 바로 선생을 존경하는 이유다.

매스 그룹

40세 때 매스 그룹을 창립하여
36년이 되었다. 창립한 1982년부터
매년 1월 5일이 되면 멤버들은
선생 댁에 세배를 간다.
36년간 한 해도 빠짐없이 갔다.

갈 때마다 사모님은 음식을 준비하셨다.
수정과를 만들고 식사도 대접받았는데
최근에는 힘이 드셔서 식당에서 만난다.

전뢰진 선생은 멤버들의 전시 때
빠짐없이 오셔서 금일봉이나 화환을 주셨다.
찾아뵐 수 있는 스승이 계신 것에 감사드린다.

선생은 사리사욕이 없고
오로지 작품을 위해 사신다.
그 마음 변하지 않은 채 늘 그대로다.

사제의 연

선생은 약속을 잘 지키신다.
수첩에 약속을 적어놓고
아무리 제자가 많아도
약속은 꼭 지키셨다.

선생을 만나고 나면
꼭 댁에까지 모셔다드린다.
술을 드신 상태이기 때문에
혹시 무슨 일이 생길까
걱정이 되어서다.
다음 날 전화를 드리려고 하면
"나 일어났어" 하며
먼저 전화를 주신다.

선생과 스승과 제자의 연을 맺고
오랫동안 만날 수 있어
너무나 행복하다.

위작 논쟁은 없다

대학원 시절, 새벽까지 술을 마시고
다섯 시쯤 헤어져도 선생은 아홉 시 수업에
학생보다 늘 먼저 와 계셨다.
선생에게는 학교 작업실이 곧 연구실이었다.
작업을 하다가 수업이 시작되면 실기실로 오셨다.

선생은 작업할 때 기계를 사용하지 않고
망치와 정만으로 돌을 쪼았다.
그래서 선생 작품은 그 누구도
똑같이 복제할 수가 없으니
위작 논쟁은 없을 것이다.

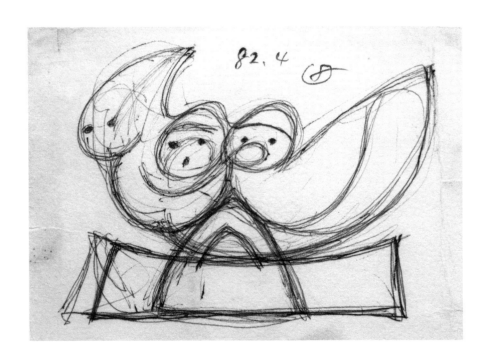

약속은 먼저 한 순서대로

선생은 약속을
철저히 지키신다.
다른 교수님 수업 때는
조교가 와서
출석을 부르기도 했으나
선생은 항상
직접 출석을 부르셨다.

선생은 약속을
중요한 사람 순서가 아니라
먼저 한 순서대로 지키셨다.

외국에서도 통하는 드로잉

외국 유학 중
우유를 주문하려고 했는데
못 알아듣자 젖소를 그린 후
젖 아래 컵을 그리니
"오! 밀흐" 하면서
우유를 갖다주었다는
에피소드를 들려주셨다.

선생은 늘 주머니에 켄트지를
넣어가지고 다녔기 때문에
외국에서는 드로잉이
의사소통 수단이 되기도 했다.

산소 호흡기용 호스를 작업용으로

한때 선생은 작은 시골 변소 만한 공간에서
작업한 적이 있다.
겨울에는 추우니까 연탄불을 피우고
창문을 닫아야 했다.
폐쇄된 좁은 공간이다보니
먼지가 이만저만이 아니었다.

어느 날 작업장에 가보니
선생이 병원용 산소 호흡기 같은
긴 고무 호스를 코에 달고 있었는데
호스의 끝이 창문 밖으로 빠져 있었다.
신선한 공기를 공급받기 위한
묘책이었던 것이다.

선생은 그 어떤 악조건에서도
작업을 멈추지 않았다.

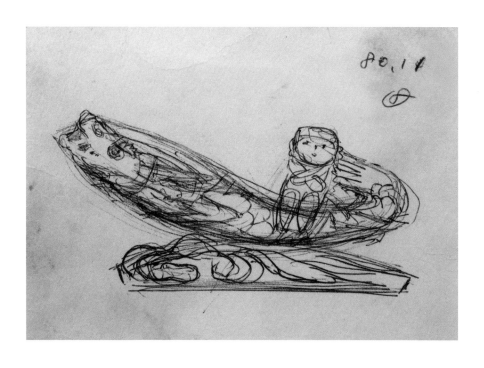

입체를 그려내는 탁월한 능력

선생은 도학圖學을 가르쳤다.
입체를 평면으로 그려내는
능력이 뛰어났다.
도면을 보고 그것을
입체로 끌어내는 능력도 탁월했다.
기능올림픽에서도 도면을 보면
머릿속에서 금세 입체 형상을
만들어낼 줄 알았다.

선생은 도면을 입체로 보는 능력과
머릿속 입체를 평면으로 그려내는 능력
둘 다 탁월했다.
그래서 그에게는
큰 작품을 제작할 때조차
모형이 필요치 않았다.

그는 평생 모형 없이

조각을 만들었다.

수업 시간에도 나무로 만든

긴 컴퍼스로

입체를 다 그려냈다.

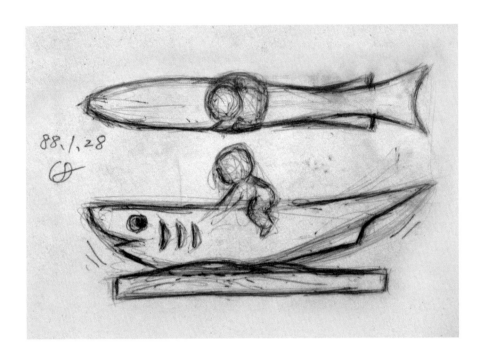

88.1.28

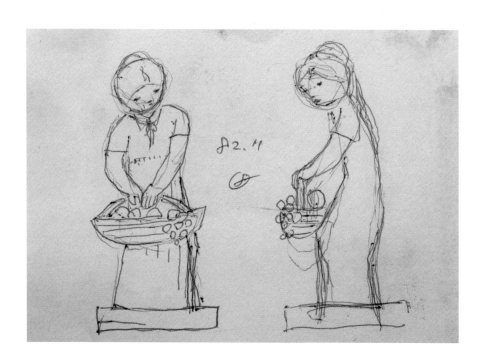

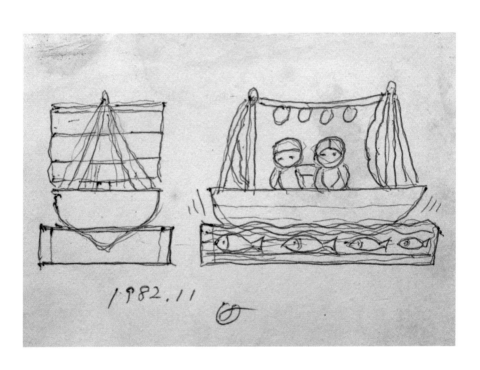

1982.11

8011

먼 조카뻘 되는 제자

부친과 선생은 증조부가 같은 먼 친척이다.
부친은 나에게 "노진 형님을 닮아서
그림을 잘 그리나보다"라고 말씀하시곤 했다.
집안에서는 전뢰진을 '노진'이라고 불렀다.

홍대 조소과에 입학한 후
1986년부터 주 2회, 약 8-9년 정도
선생의 작업장에서 작업을 도와드렸다.

선생과의 관계가 늘 부담스럽고 힘들었다.

선생은 항상 백열등 밑에서 작업하셨다.
백열등 밑에서 정 터치가
가장 잘 보이기 때문이다.

나에게 전뢰진은 집안 어른이라기보다는
선생이다.

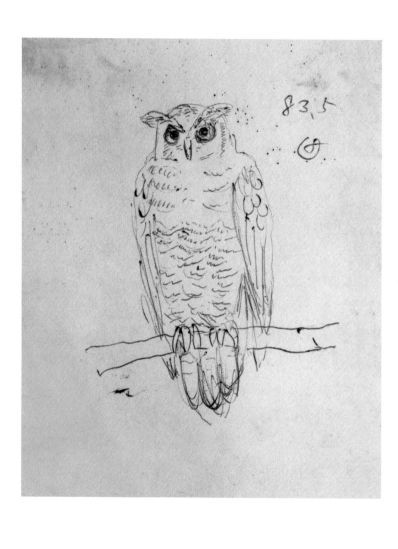

아껴 쓰고 다시 쓰고

어느 날 선생의 아들이
쓰던 매트리스를 버렸다.

매트리스 안에 뭐가 있는지
궁금하지 않냐?

선생의 이 말씀에
매트리스를 지하에 가지고 가서
칼로 갈라서 스펀지를 빼보니
스사가 들어 있었다.
선생은 스사는 석고 뜰 때 좋다며
다 끄집어내셨다.
용수철은 흔들리는
조각으로 쓰라고 주셨다.

선생은 박카스 병도
버리지 않고 모았다가

고물장사에게 주면
좋다고 말씀하신다.

선생은 공구 쓸 때를
제외하고는
근검절약이 몸에 배셨다.

노력

선생이 주신 첫 번째 가르침은
'철저마침'鐵杵磨鍼이다.

당나라 시인 이백李白, 701-762의
고시古詩에서 유래한 이 말은
쇠공이를 갈아서 바늘을 만들 듯,
한결같은 마음으로 노력하면
아무리 어려운 일이라도
이룰 수 있음을 의미한다.

선생 밑에서
7년간 조수를 한 그는
선생의 가르침인 '철저마침'에서
모티프를 얻어 지금도
「바람이 불어도 가야 한다」는 제목의
조각을 만들고 있다.

겸손

모난 돌이 정 맞는다.
선생의 두 번째 가르침이다.

돌을 쪼다보면 모난 부분은
무조건 망치로 두드리게 된다.

그러니 잘난 체하지 말고
늘 겸손하라는 것이
선생의 가르침이다.

신뢰

아무리 소소한 약속이라도
꼭 지켜라.

이것이 선생의
세 번째 가르침이다.

제자들에게 준 가르침

노력, 겸손, 신뢰.
이 세 가지는
전뢰진이 평생 지켜온
인생 모토이자
제자들에게 준
가르침이다.

가난했던 시절

70년대 초 홍대 조소과에
김정숙, 최기원, 김찬식, 전뢰진 선생이 계셨다.

선생은 정치적이지 않았고 가난했다.
다른 분들은 국가 일이나 기념비 작업을
많이 했으나 선생은 그런 일을
많이 하지 않았다.

대학 시절 선생 댁에 세배를 간 적이 있다.
신림동 산등성이에 있는
아주 초라한 집이었다.
선생은 변기를 막고 그 위에 가마니를 올려놓고
작업을 하고 계셨다.
그 시대는 다 그렇게 가난하게 살았다.
선생은 아무리 상황이 열악해도
작업을 쉰 적이 없었다.

남산 제3터널 입구에
선생이 만든 독수리상이 있고,
터널 나오자마자 역시 선생이 만든
석조각상이 있는데 이들 작품을
선생이 만들었다는 것을
사람들은 거의 알지 못한다.

꽃을 달자

언젠가 선생의 작품을 구입한 분의
작품 귀퉁이가 떨어져나갔다.
선생은 떨어져나간 부분에
꽃을 조각해주었다.

돌 작업을 하지 않은 제자

학창 시절 돌 작업을 했고,
전뢰진 선생께서 돌 작업을
계속하기를 권고했으나 하지 않았다.

선생은 이 제자의 작품
「철봉에 매달린 인체」를 보시고는
험악한 리얼리즘이라고 기겁하였다.

돌 작업을 하면 대성할 수 있는데
왜 부정적인 작품을 만들어…….

따스한 작품을 좋아하시는 선생은
이렇게 나무라셨다.
이후에도 돌 작품을 하지는 않았지만
선생이 주신 에너지는 작가가 되는 데
큰 힘이 되었다.
선생은 나에게 작가로서의

고민거리를 주셨고,
이를 극복하기 위해 많은 노력을 기울여
작가로 성장할 수 있었다.

광화문 세종대왕상이
그의 작품이다.

망치와 정으로 하는 거야

40여 년 전 이야기다.
군대 다녀온 복학생이었던 나는
선생의 석조 시간에
복학생의 실력을 보여준답시고
그라인더로 대리석을 자르고 있었다.

"이봐, 그렇게 하면 안 돼.
석조는 망치와 정으로 하는 거야."

선생은 작업하는 나를 말리셨다.
나에게 각인된
전뢰진 선생에 대한 기억이다.

기름 값

2018년 어느 날, 선생께서 대한민국예술원의
오사카 문화원전을 위해 출국한다고 하시기에
공항까지 모셔다드렸다.

"괜찮아. 서울대 앞에서 공항버스 타고 가면 되니까
염려 말고 자네 할 일이나 해"라고 마다하셨지만
김포공항까지 모셔다드렸는데
마침 대기실에 계시던 또 다른
예술원 회원께서 칭찬하셨다.

"전 교수님은 좋으시겠어요.
나이든 제자가 아직도 교수님을 모시고
공항까지 배웅을 해주니까요."

출국하시는 걸 보고 차에 왔는데
역시나 이번에도 조수석 앞 서랍에
2만 원을 놓고 가셨다.

그러지 마시라고 말씀드려도
선생은 기름 값이라며 번번이
차를 타실 때마다 지폐를
놓고 내리신다.

도장이 아니라 볼링핀이에요

오래전 어느 날 선생과 택시를 타고
장충동 어딘가를 가고 있었다.

저 도장 뒤쪽으로 가.

선생이 길을 안내했다.
그런데 그것은 도장이 아니라
볼링핀 표시였다.
택시 기사도 기막혀했다.

저건 도장이 아니라
볼링핀이에요. 선생님!

선생은 아무렇지도 않다는 듯
대답했다.

구래~?

희한한 털신, 괴상한 열쇠줄

어느 날 선생이
털신을 신으셨는데
시중에서 볼 수 없는
희귀한 모양이었다.
어디서 사셨느냐고 여쭈니
당장 사러 가자고 하셨다.

선생은 열쇠를 까만 고무줄에
끼워 가지고 다니셨다.
보기엔 우스꽝스럽지만
당신이 편하면 그만이다.

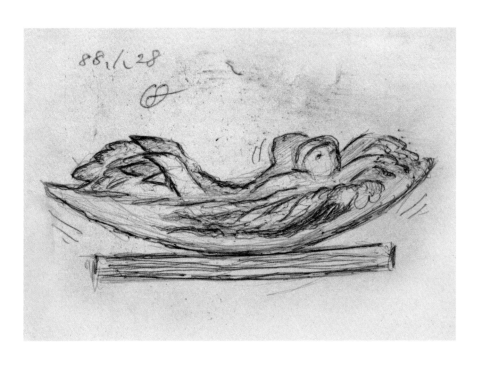

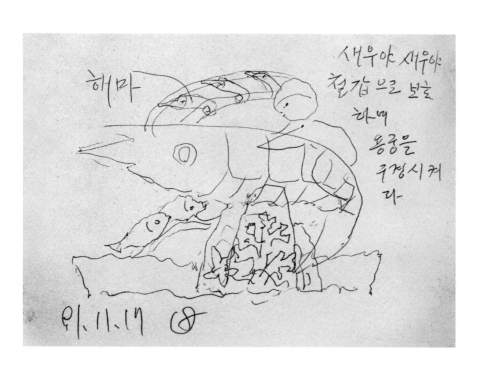

해마

새우야 새우야
철갑으로 보늘
하며
몸중을
구정시켜
다

91. 11. 17

소중한 드로잉 켄트지

선생은 손바닥만 한 켄트지를
송곳으로 뚫은 후
묶어서 가지고 다니셨다.
몽당연필도 함께 가지고 다니셨는데
연필이 길면 주머니에
넣을 수 없었기 때문에
몽당연필만 가지고 다니셨다.

너도 들고 다니면서
생각나면 그려봐.

그러면서 당신이 가지고 다니던
드로잉용 켄트지를
딱 한 장 떼어주셨다.
큰 인심을 쓰는 듯했다.

선생은 손수 만든 드로잉 종이를

평생 가지고 다니셨는데
언제부터인가 연필이 아닌
볼펜으로 스케치를 하셨다.

아닌 건 아닌 거다

선생은 지나칠 정도로
정직하다.
아닌 건 단칼에 아닌 거다.

고집도 아주 세고
타협도 하지 않는다.

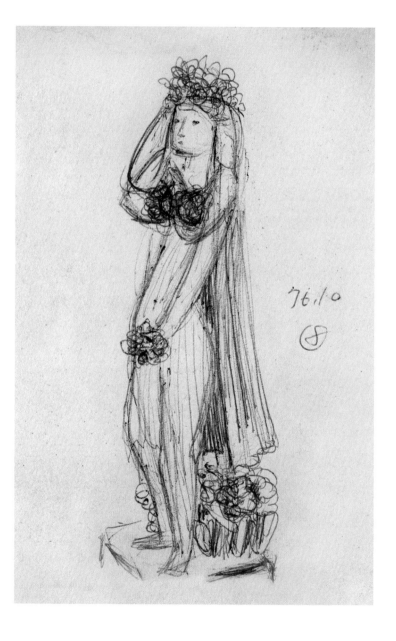

수업 시간은 철저히

선생은 수업 시간을 철저히 지키셨다.
70년대에는 교수님들이
외부 일로 바빠서 수업 시간에
안 들어오시는 경우가 종종 있었다.
하지만 전뢰진 선생은 학생들보다도
더 철저히 수업 시간을 지켰다.

선생은 약속을 중시했다.
수업도 약속이기에
다른 사람은 물론 자신과의 약속을
철저히 지키셨다.

선생은 석조 시간에도
정장 차림으로 수업을 하셨다.

수업 시간 틈틈이
실기실 한쪽 편에 앉아

가지고 다니시던 작은 종이에
드로잉을 하시던 모습이 선하다.

선생의 작품에는
그의 정신이 배어 있다.
끌 자국 하나하나에 담긴
성실과 진실이 모여
전뢰진의 견고하고 위대한
예술 세계가 만들어졌다.

부족한 것도 능력

선생은 성품이 유하고 천진하여
낮은 곳으로 흐르는 물 같다.

사람들은 똑똑하고 잘난 사람보다
어딘지 어눌한 사람에게 매력을 느끼는데
선생의 우직하고 다소 모자란 듯한 성품이
구름처럼 많은 제자를 모이게 하는
비결인 것 같다.
이것이야말로 남이 갖지 못한
선생만의 능력이다.

선생은 석조각만을 고집하였고
천진난만한 모습의 가족, 모자母子,
인물, 동물을 한데 조화시키며
설화의 세계를 만들어냈다.

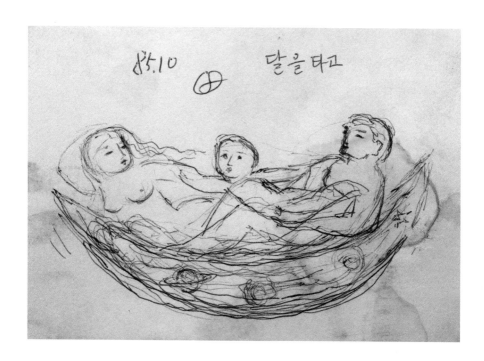

꼴뚜기의 천적

선생은 약주를 즐겨 드시는데
술자리를 한 번 같이한 후
질린 사람이 여럿 있을 것이다.
바닥에 접착제를 붙여놨는지
일어설 줄 모르시며,
술을 시작했을 때와
끝났을 때의 말투가 똑같다.

가락과 흥도 많다.
술잔을 부딪칠 때 '짠~' 하는 소리가 나야 한다며
취기가 오르면 '짠'을 외치라고 재촉한다.
요즘에는 사람들이 술좌석에서 '짠' 하며
구호를 외치는 경우가 흔한데
언제부터 이 구호가 시작됐는지 모르지만,
선생이 원조일 수도 있다.

목이 좁아 슬슬 드신다며

술을 천천히 넘기시기 때문에
성격이 급한 사람은
선생이 한 잔 드실 동안
여러 잔을 비우기도 한다.

취한 것처럼 보여도 다음 날에는
전날 약주 들며 나눈 대화에 대한
답을 주기도 하시니 술 드셔도
정신은 멀쩡하셨던 거다.

선생은 맥주에 꼴뚜기 안주를 즐겼다.
지금도 "꼴뚜기의 천적은 나"라며,
"나만 보면 꼴뚜기들이 도망간다"고
농담을 하신다.

많이 드셨으니 이제 그만하자고 말씀드리면
빈 맥주병 세 개를 이용한

맥주병 3층탑을 세워놓고는
아직은 괜찮다며 술을 계속 드신다.

몇 해 전 "술을 계속 드시면
돌아가실 수도 있다"는 의사의 말에
술을 잠시 멀리한 적이 있었다.
"어느 날 술을 한잔했는데도
죽지 않았다"며 선생은
다시 약주와 벗이 되셨다.

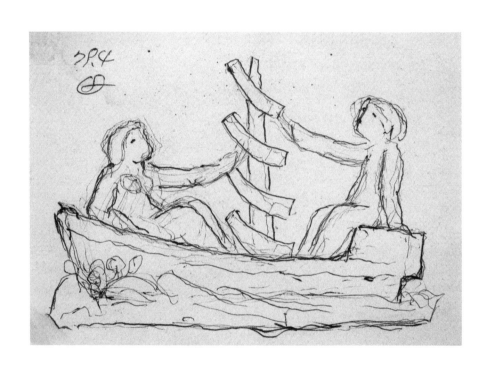

화선지 양화선

선생은 나를 보면 항상
"화선지 양화선이지?" 하셨다.
많은 제자의 이름을 기억하기 위해
선생만의 단어 연관법이 있었던 것 같다.

스승에게서 구체적인 기법이나
조형어법을 배우기도 한다.
그것보다 더 중요한 건
작가로서의 스승의 삶이
제자인 우리에게
어떤 울림을 주느냐다.

그 점에서 전뢰진 선생은 스승으로서,
선배 작가로서 귀감이 되신다.
선생은 작가로서 지녀야 할 기본 자세를
당신의 살아가는 모습을 통해
보여주셨다.

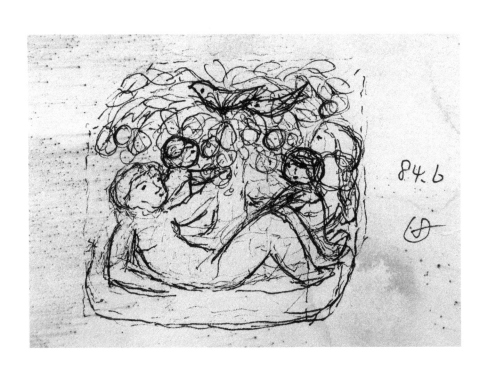

84.6

새들에게 먹이를 주는 분

전뢰진이라는 이름만 떠올려도
미소를 머금게 된다.

언젠가 한국구상조각회 회원들과 함께
신년 인사차 선생 댁을 방문한 적이 있다.
사모님께서 주꾸미 요리를
정성껏 준비해주셔서 먹었다.
식사가 끝날 무렵 선생께서
"앞마당에 오는 새들에게 줘야 해"라면서
당신 주발의 밥을 두 수저 정도 남겼다.
그 순간 선생 작품에서 느낄 수 있는
따뜻함이 어디에서 오는지를
감지할 수 있었다.

선생만이 지니고 있는
숭고함, 순수함, 아름다움이
그의 예술에 그대로 옮겨갔기에

그의 예술이 그토록

빛날 수 있음을 알게 되었다.

이것이야말로 우리 작가들이 본받아야 할

최고의 가치가 아닐까.

우리는 같은 식구지

89. 10. 8

창원에서

83.6

신작

전뢰진 선생은 내게 아버지 같은 분이다.
선생이 정년하시기 3년 반 전부터
연구조교를 하면서 가까이 모셨고,
결혼식 때 주례도 서주셨다.

작가적 관점에서 보면
고집이 센 분이다.
당시 선생은 전시가 많아 여러 곳에
출품을 해야 했는데 내가 돌로 작품의 형태를
어느 정도 만들어놓으면
선생이 마무리하여 완성했다.
선생은 정으로 쪼아 마무리를 하기 때문에
특유의 정 터치가 있고,
아무도 똑같이 흉내 낼 수가 없다.
그 어떤 모작도 불가능하다.

사람들이 말은 안 해도

전시회에 낸 거 또 내면 속으로 욕해.

선생은 이렇게 말씀하시며
한 번 전시에 출품한 작품을
다시 출품하는 일이 거의 없었고
늘 신작을 고집하셨다.

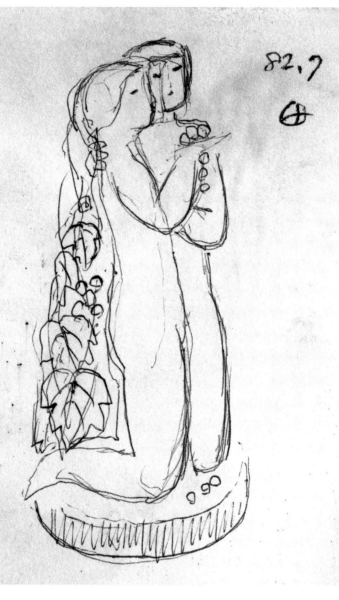

꽃병같은 주레사

P.154

신촌
복지다
방메

나의 아이와 선생의 첫 손녀

선생이 나의 주례를 서주셨고,
나의 부모님과 선생은
서로 왕래 하면서 가까이 지냈다.
아버지가 돌아가셨을 때 선생은
장례식장에서 무릎을 꿇고 우셨다.
지금도 나를 보면 눈시울을 붉히신다.

나의 아이와 선생의 첫 손녀가
같은 해에 태어났기 때문에
선생은 나의 아이도
손주처럼 대해주신다.

'삶 이야기'

1993년, 돌 작업을 주로 하는
작가들이 모여 '삶 이야기'라는
조각 그룹을 만들었다.
선생의 작가 정신을 본받고자
직접 수작업을 하고 있으며,
격년으로 전시회를 열고 있다.
가능하면 석조를 하는 것을
원칙으로 한다.

타고난 교육자

군대 다녀온 후 2학년 때부터
전뢰진 선생께 배웠다.
선생과 함께한 세월이 50년이 넘었다.
선생은 천성이 타고난 교육자다.

학생에게 말씀을 함부로 안 하시고
조용한 가운데 교육하신다.
선생은 공모전에서 상을 주시고도
말씀을 하지 않으셨다.
생색을 내지 않으신다.

이 제자도 팔순이 넘었다.

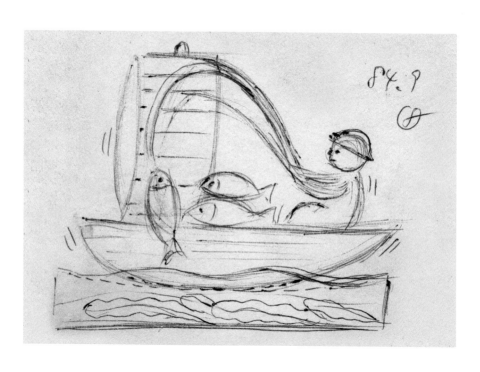

마음의 상처를 주지 않는 선생

선생은 좌우 사이즈를
손으로 재곤 하셨다.
학생에게 직접 보여주면서
그것을 깨닫게 하기 위해서였다.

선생은 학생들에게 절대로
마음의 상처를 주지 않으셨다.

마음이 애잔하신 분이다.
어려운 제자를 보면 같이 아파했으나
말씀은 하지 않으셨다.
다른 사람하고 말할 때 말씀하셨다.

선생은 대단하신 분이다.
이제 나이가 들어 인생이 얼마 남지
않았다고 생각하니 눈물이 난다.

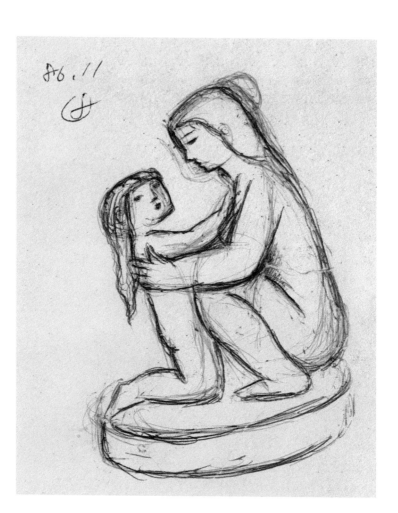

시간 괜찮아?

요즘도 선생과 가끔 만난다.
주말 한가할 때 선생께서
전화를 주신다.

시간 괜찮아?

한 시에 약속하고, 술 드시면
차로 모셔다드린다.
세 병 정도 마시는데
술이 취하신 듯해도
생각은 정확하시다.

집으로 돌아오는 길에
술 드신 상태에서도
길 안내를 다 하신다.

살아계심에 감사

선생은 선천적으로 절약하시는 분이다.
택시를 타지 않고, 주로 버스를 타신다.
함께 술 마시고 선생 몰래
택시비를 택시 기사에게 드리는데
선생이 알면 집어던지신다.

3년 전, 집 앞 30-40미터 앞에
선생을 내려드리고 왔는데
이튿날 병원이라고 하였다.
또 술을 드시러 가셨고,
사고를 당하신 것이다.

이후로는 꼭 댁까지 모셔다드린다.
내 나이에, 존경하는 은사가
살아계신다는 것이
너무 행복하다.

50년 세월

선생은 과욕하지 않고,
남을 비방하지 않는다.
선생과 오랜 시간을 함께하면서
많은 것을 배웠다.

1965년부터 대학에서
선생께 강의를 받은 그는
대학 졸업 후
선생 댁에 왕래하기 시작하여
50년 넘는 세월을 선생과
가까이 지내고 있다.

그는 인터뷰를 하면서
책에는 이 한마디만
써달라고 했다.

선생님 감사합니다.

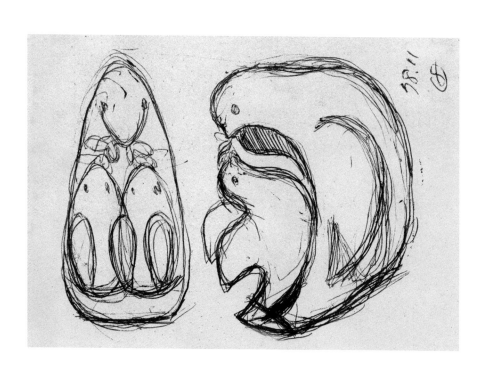

작가를 닮은 작품

작품은 작가를 닮는다 했다.
작품에는 작가의 내적인 감수성이
온전히 스며들기 때문일 것이다.
그런 면에서 전뢰진만큼
작가와 작품이 한몸처럼
닮은 경우도 드물지 않을까.
젊은 시절, 이승만 대통령이
미국 아이젠하워 대통령을 방문하면서
선물용으로 전뢰진 작가의 석조각을
가지고 간 것이 우연은 아닐 것이다.
전뢰진 작품에 스민
소박한 고졸미에서 풍기는 따스함이
우리의 동시대적 감성과
민족적 감성혼을 대변하기에
충분했기 때문일 것이다.

이름에 담긴 곧은 신념

전뢰진의 곧은 신념은
타고 난 이름에서 이미 시작되었다.
우레 또는 천둥 뢰雷, 진압할 진鎭.
우레와 천둥의 험한 기운을
스스로 진압할 수 있는 성품을
지닌 셈이다. 그래서 비록
흔하디흔한 화강암 돌이지만,
억겁의 정질로 완성된
전뢰진의 작품에는
태고의 기운이 고스란히 담겨 있다.

제4장

드로잉,
꿈을
그리다

드로잉은 드로잉이다

조각은 조각이고
드로잉은 드로잉이다.

스케치할 때마다 그것을
조각으로 만든다고
생각하지는 않는다.
둘을 섞어놓으면
이것도 저것도 아니다.

주머니 속 켄트지

전뢰진은 젊은 시절부터
90세가 된 지금까지
주머니에 손바닥만 한 켄트지를
오려서 가지고 다녔다.

그는 무언가 생각이 떠오르면
즉석에서 켄트지를 꺼내
연필이나 볼펜으로 그렸다.

여행 중 아름다운 풍경을 보거나
좋은 생각, 새로운 아이디어가
떠오를 때도 주머니 속
켄트지를 꺼냈다.

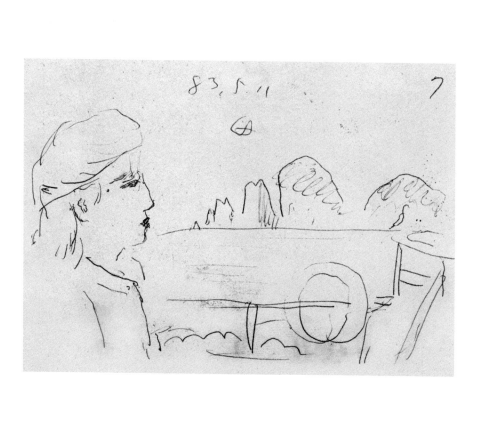

후진타오와 실바

그의 드로잉 중에는
중국 국가주석과 브라질 대통령이
만난 장면도 있다.
흥미로운 뉴스가 드로잉의
소재가 되었다.

전뢰진이 드로잉에
양국 정상의 이름을 정확하게
기록한 덕분에
그들의 이름을 알 수 있다.

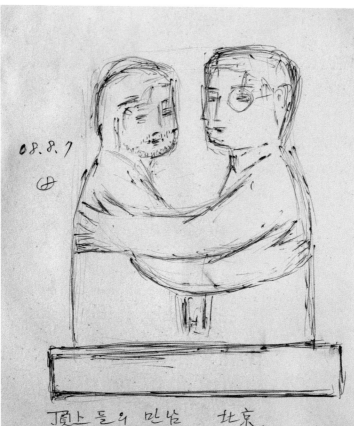

08. 8. 7

J편노 들의 만남 北京
부라질- 루이스 이나시오 룰라다 실바 후진타오

자연 관찰

전뢰진은 자연에 관심이 많다.
나무, 꽃, 동물을 관찰하고
드로잉했다.
새를 그린 후 행태와 색상 등
세부 모습을 자세히
기록하기도 했다.

그에게 드로잉은
자연을 관찰하고
기록하는 수단이었다.

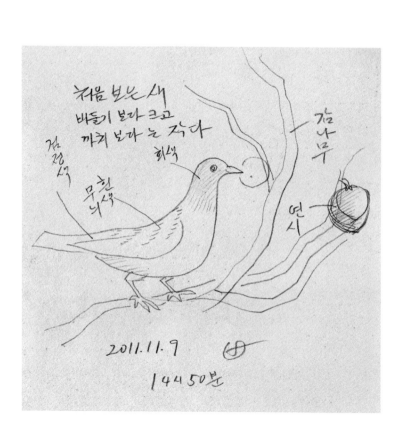

다양한 드로잉 종이

주머니 속에 가지고 다니는
손바닥만 한 켄트지가 이동용이라면
집이나 작업장에서는 예술원 로고가
인쇄된 편지지나 작은 스케치북에
드로잉을 했다.
때로는 광고지 뒷면,
어떤 것은 종이의 앞뒤에,
또 어떤 것은 이면지에 그리기도 했다.
종이만 보면 어떤 종이인지는
상관하지 않고 그린 것 같다.

드로잉은 전뢰진의 순간의 생각,
작업 구상, 세상을 보는 마음,
작가로서, 인간으로서
그의 생각을 보여주는
가장 솔직한 표현 매체다.

1993년도 정기총회.

1994년 1월 15일 오전 10시
서울시 강남구 역삼동 681-51
처음회관 4층 강당

1. 1993년도 결산 보고
2. 1993년도 경과 보고 및 감사보고
3. 회칙 개정
4. 1994년도 사업계획
5. 기타

비둘기 마을 가족 일동

서명

그의 드로잉에는
제작연월과 서명이 있다.

어떤 드로잉에는
제작연월일까지 있는 것도 있다.
이것이 없는 것은 완성되지 않은
습작이라고 보면 될 것이다.
선생에게 확인한 결과
"그렇다"는 답을 들었다.

비록 드로잉이지만
완성되었다고 생각하면
연도를 기입하고 서명을 했다.

조각을 하기 위한 모형으로서의 드로잉

조각가는 조각 작품을 만들기 위해
머릿속 구상을 드로잉으로 옮기고,
흙으로 모형을 만들어 석고를 뜬 후,
그것을 같은 크기나 또는 확대하여
최종 작품으로 제작한다.

전뢰진은 조각의 정석이라 할
이 일련의 과정을 모두 생략한다.
그의 드로잉에는 이 모든 과정이
포함되어 있기 때문에
모형이 필요치 않다.

그의 드로잉 중에는 형태를 정면에서
본 것과 위에서 내려다본 것 또는
다른 각도에서 본 것들이 상당수 있다.
이미 드로잉 단계에서
완성된 조각의 입체적인 형태를

예측할 수 있기 때문에
완성 상태를 그릴 수 있다.
전뢰진에게 석고 모형이 불필요한 이유다.

이는 입체에 대한 특별한 능력을 가진
작가만이 가능하다.
또한 작가가 직접 작업을 해야 가능하다.
작가가 모형만 제작하고 그것을
공장에 맡기는 경우에는
모형이 반드시 필요하기 때문이다.

전뢰진은 자신의 모든 석조 작업을
직접 제작했기 때문에
이 같은 작업 방식이 가능했다.

전뢰진의 드로잉 중에는 석조 작업으로
하기 위해 완성작의 실제 사이즈를

적어 넣은 것들도 있다.
이들 드로잉은 전뢰진만의
독창적인 작업 방식을 증명하는 자료다.

그러니 전뢰진의 드로잉은
그의 작품 세계와 작업 방식을 이해하는
핵심 열쇠다.

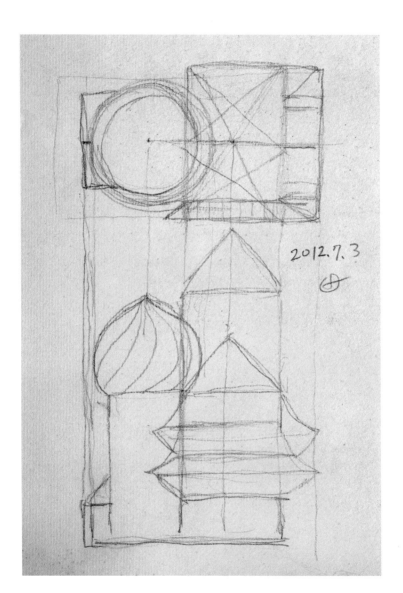

2012. 7. 3

입체주의1

전뢰진의 드로잉 중에는
정면과 측면 등
서로 다른 시점에서 보이는 모습을
예측하여 그린 것이 많이 있다.

이 아름다운 여인 두상은
좌우 측면과 정면을 그렸다.
얼핏 보기에
피카소의 작품과 흡사하다.

전뢰진은 평면상으로는 보이지 않으나
입체로서 존재하는 부분을
그림으로 보여주었다.
그는 입체를 염두에 둔
드로잉을 그렸다.

조각가가 할 수 있는 드로잉이다.

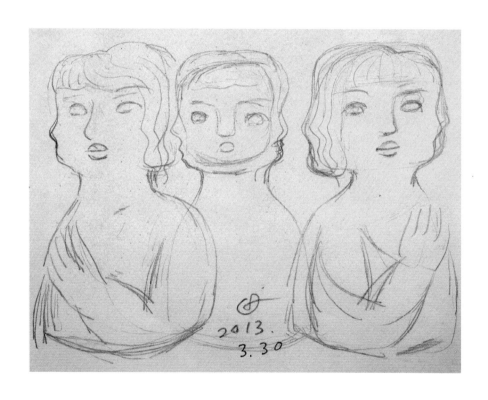

2013.
3. 30

입체주의2

이 드로잉은 측면과 뒷면,
그리고 정면을 그렸다.

뒷면에는 올린 머리 모습이
아주 재미있게 그려졌다.

뒷면 드로잉이 없었으면
이 여인이 머리를 따고 있음을
어떻게 알 수 있을까?

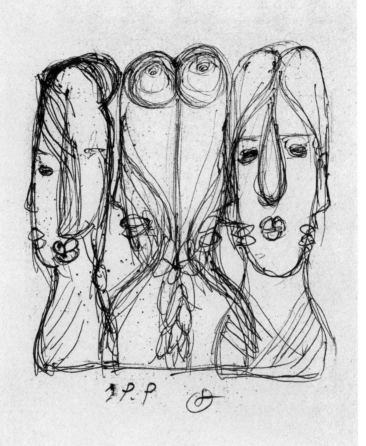

입체주의3

이 재미있는 드로잉은
서로 다른 두상을
세 개씩 쌓아 올렸다.

각 두상의 좌우측과 정면을
모두 그렸기 때문에
모든 두상의 모습을
각기 다른 시점에서 볼 수 있다.

전뢰진은 이 같은 방식으로
드로잉을 그렸다.
이는 전뢰진 드로잉의 특징으로
피카소에게서도, 무어에게서도
볼 수 없었던 독창적인 세계다.

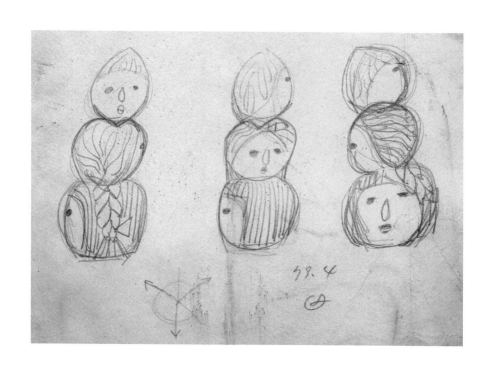

드로잉 도학

전뢰진이 입체를 드로잉으로
완벽하게 그려낼 수 있었던 것은
그가 도학에 능통했기 때문이다.
도학이란 입체물을 평면에
정확히 옮기는 방법을 연구하는 학문이다.

그는 대학에서 오랫동안
도학을 가르쳤다.
도학을 연구하고 가르쳐온 그에게
입체에 대한 놀라운 공간 분석력이
생긴 것은 당연한 일이다.

그의 드로잉은
건축으로 치자면 일종의 설계도다.

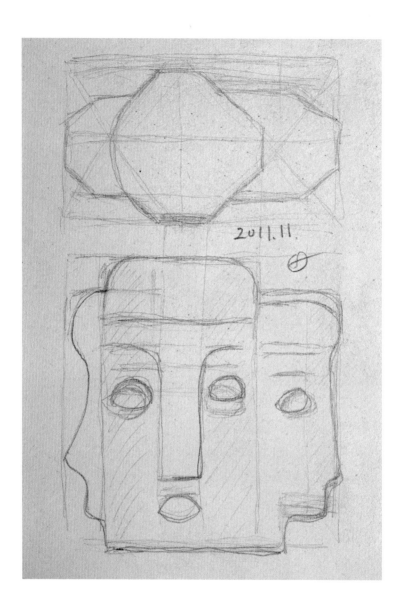

2011. 11.

초현실주의

새 뱃속에 들어간 이 아이처럼
전뢰진은 드로잉을 통해서라면
그 어떤 상상도 가능하였기에
현실과 초현실의 세계를
자유롭게 넘나들었다.

그는 근본적으로 초현실주의자였으며
많은 드로잉들이 전뢰진의 이 같은 모습을 보여준다.
그의 상상력과 표현 방식은
추상미술의 창시자 피카소나
초현실주의 창시자 마그리트와 통한다.

대리석 덩어리에 인물상을 조각하면서
정면뿐만 아니라 양 측면에도
얼굴상이 있음을 암시하는 방식은
피카소의 작품에서도 자주 볼 수 있다.
피카소가 보이지 않는 부분을 그린 것은

2000년간 서양 미술사를 지배해온
사실주의를 뛰어넘는 것이자
추상미술을 탄생시킨 것이었기에
미술사상 가장 위대한 행위였다.

전뢰진은 지극히 조각가적 관점에서
입체의 보이지 않는 부분을 그렸다.
얼핏 보기에는 비슷해 보이지만
접근법은 다르다.

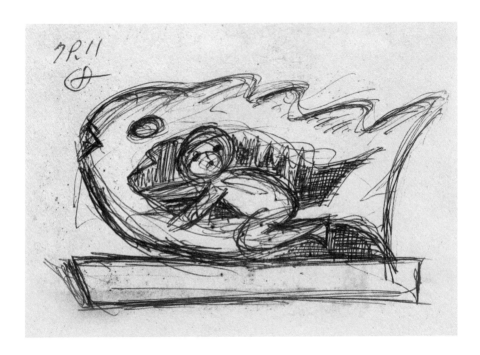

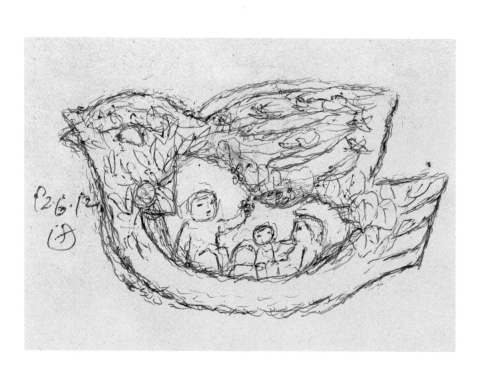

떠나고 싶다

전뢰진은
떠나고 싶다.
미지의 세계로
떠나고 싶다.

자전거를 타고
자동차를 타고
기차를 타고
배를 타고
비행기를 타고

그는 늘 어디론가
떠나고 싶다.

날고 싶다

새 등에 업혀
물고기 등에 업혀
전뢰진은 드넓은
우주를 날고 싶다.

그의 몸은
신림동의 먼지 뒤덮인
10평 안 되는
작업장에 있지만
그의 마음은 세상 저 너머
우주를 넘나든다.

그의 드로잉은
시공을 넘나드는
상상력의 씨앗이요
열매다.

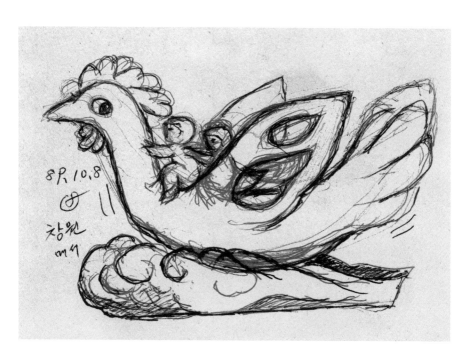

8P. 10.8

창원
매서

시공을 초월하는 상상력

처음부터 석조각을 하겠다는
생각으로 구상하면
상상력에 제한을 받을 수밖에 없다.
돌이라는 물리적 재료에
제한을 받기 때문이다.

전뢰진은 평생 석조만 했으나
돌이 가지고 있는 재료의 한계를
그의 상상력으로 뛰어넘었다.

그것을 가능케 한 것이 드로잉이다.
전뢰진의 드로잉을 보고 있노라면
시공을 초월하고, 경계를 모르는
그의 상상력에 감탄하게 된다.

같은 물고기가 같은 ~~~
물기를 만들게 되어

물고기의 움직 있는 만들고

Po. 3. 27

엄마와 아기

모자상은 전뢰진이
가장 즐겨 그린 주제다.

전뢰진에게 어머니는
일찍 세상을 떠난 어머니일 수도,
평생 그의 곁을 지켜준 아내
김한정일 수도 있다.

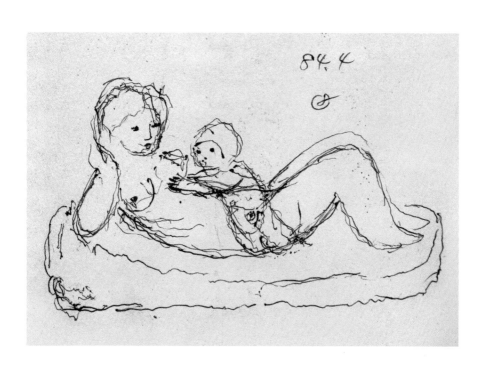

여인

전뢰진은 여인상 그리기를 좋아한다.
즉석에서 그린 여인 드로잉도 많다.

그의 여인상은 비너스처럼 아름답고
선녀처럼 선하며
마리아처럼 성스럽다.

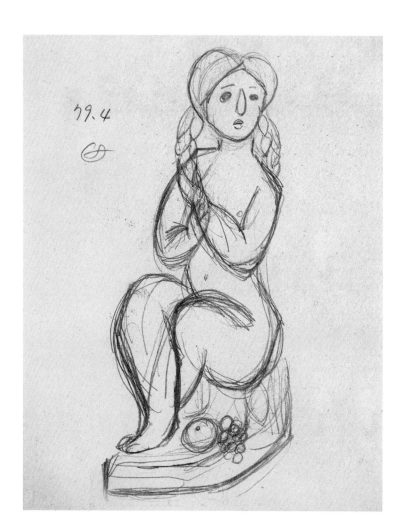

가족

가족은 전뢰진이
평생 즐겨 그린 주제다.

가족은 그를 지탱해준 힘이다.

그의 작품에 가족상이 많은 것은
가족보다 조각을 우선한
미안한 마음도
담겨 있지 않을까?

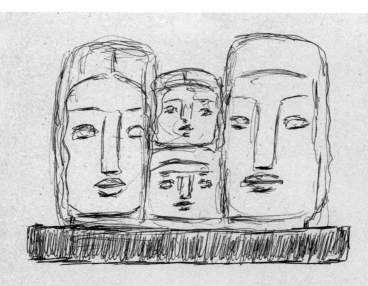

2016, 9. 6 L. J

그냥 하고 싶어서

왜 드로잉을 그리셨어요?

그냥 하고 싶어서.
기억은 자꾸 희미해지는데,
드로잉을 보면
그때 했던 일들이 생각나.

그걸 보고 만들면 조각이 되기도 하지.
생각난다고 다 작품이 되는 것은 아니고,
생각난 것 중에서 다시 작품을 하려고.
그려보고, 안 되면 놔두고.

우주통신이라는 이 드로잉은
전뢰진의 상상력이
지구 밖 저 우주 속에서도
펼쳐지고 있음을 보여준다.

그의 스케치북은 물리적 공간을 넘어
우주를 자유롭게 넘나든다.

굳이 조각으로 만들려 하지 않아도
마음껏 상상할 수 있기에 가능하다.
드로잉의 위력이다.

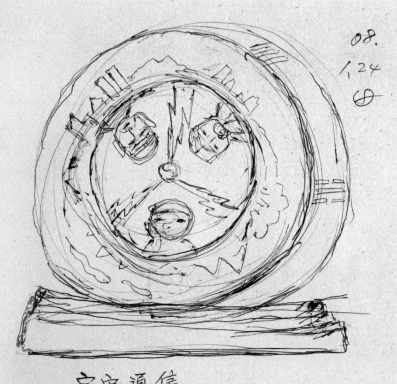

08.
1.24

宇寅通信

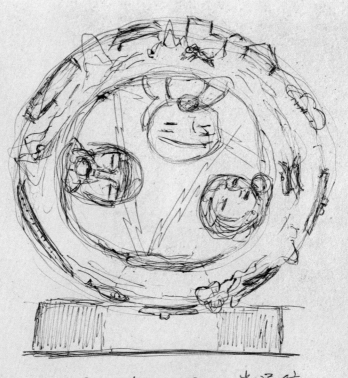

2008. 1. 13 ⟨山⟩ 光通信

드로잉의 시작

언제부터 드로잉을 그리셨어요?

네다섯 살 때부터 그렸지.

또 언젠가 선생께 여쭈었다.
언제부터 드로잉을 그리기 시작하셨어요?

열여덟 열아홉 살부터 그렸을 거야.
장난으로 시작했는데
6·25 전쟁 때 다 없어졌어.

같은 질문 다른 대답이다.
추측컨대 전뢰진은 아주 어렸을 때부터
그림 그리는 것을 좋아했고
특유의 드로잉은 열여덟 열아홉 살부터 그린 것 같다.

김종영 선생의 수업

서울대학교 재학 시절
김종영 선생에게 해부학을 배웠어.
내 드로잉을 보시더니 "이건 철학에서
나온 거 같은데?"라고 말씀하셨어.

비너스 상을 반으로 나눠
어두운 배경 부분은 밝게 하고,
밝은 부분은 어둡게 그렸더니
작품이 튀어나온 것 같은
느낌이 들었어.
그런 평은 처음 받아봤어.

전뢰진과 다 빈치

전뢰진의 드로잉은 레오나르도 다 빈치의
드로잉과 여러모로 흡사하다.

다 빈치는 자신의 생각, 자연, 인간에 대한 관찰을
드로잉으로 그렸다. 회화와 조각에 관한
드로잉 외에도 새가 나는 것을 관찰한 후
응용하여 비행기를 만들거나,
물안개 가득한 호숫가의 풍경에서
어슴푸레한 대기 상태를 그린다거나,
인간의 생활을 향상시키기 위해 만든
수많은 발명품과 건축·회화·조각을 위한
밑그림은 물론 인간의 뼈·근육·신경·내장을 비롯한
의학 드로잉, 임신한 어머니 뱃속에 있는 태아,
식물과 동물 등도 모두 드로잉으로 그렸다.

다 빈치의 드로잉은 인간의 모든 영역을 넘나들었다.
낱장의 종이에 그려진 이들 드로잉은

무려 6,000점에 이른다. 자식이 없었던 다 빈치는
그것을 제자에게 유산으로 남겼고,
이후 이들 드로잉은 전 세계로 흩어졌다.

다 빈치의 드로잉은 법전이란 의미의
코덱스Codex라고 불리며 빌 게이츠Bill Gates, 1955- 도
일부를 소장하고 있다.
각 미술관에서 소장하고 있는
다 빈치 드로잉의 원본은 금고 깊숙한 곳에
보존되어 있으며 일반인에게 공개된 것은
팩시밀리facsimile라 불리는 복사본이다.

다 빈치는 드로잉이 단순한 그림이 아니라
작가의 첫 번째 아이디어요,
가장 지적인 영역의 표현이라고 규정했다.

그는 작가의 머릿속 생각을

내적 드로잉disegno interno 이라고 불렸고,
그것을 종이 위에 드로잉한 것을
외적 드로잉disegno esterno 이라고 불렀다.

드로잉이라는 의미의 이탈리아어 디세뇨disegno는
이후 영어에서 디자인design의 유래가 되었다.

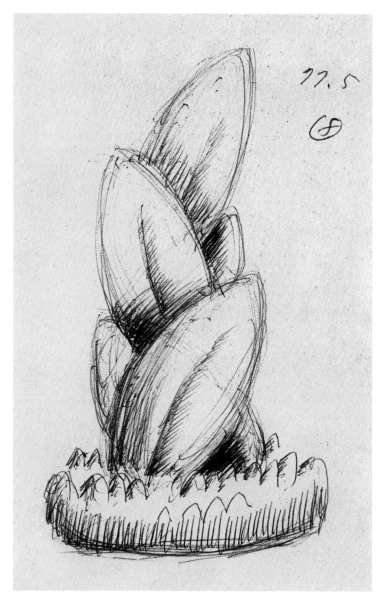

11.5

드로잉 덕에 신분 상승한 예술가

드로잉에 대한 다 빈치의 개념 정립 이후
예술가의 머릿속 구상은
지적 영역으로 인정받기 시작했고
예술가의 사회적 지위는
육체노동을 하는 노동자 계급에서
머리로 일하는 지성인 계급으로
신분이 상승했다.

고대 그리스 이래 2,000년 동안
노동자 계급에 속했던 미술가들은
다 빈치의 드로잉 덕에 단숨에
엘리트가 될 수 있었다.

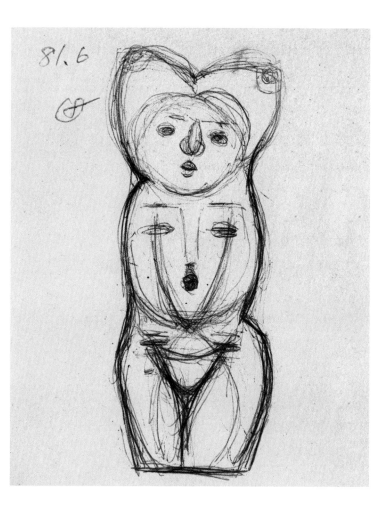

드로잉의 역사적 개념

드로잉drawing이란 이탈리아어 '디세뇨'의
영어식 표기다. 드로잉의 개념이
역사적으로 정립된 것은 르네상스 시대다.

르네상스 시대의 위대한 미술사가
조르조 바사리Giorgio Vasari, 1511-74는
다 빈치의 드로잉 개념을 더욱 발전시켜 이론화했다.
그는 드로잉을 '미술의 기초'라고 하였고,
"머릿속에서 상상한 그리고 이데아에서 생산된 개념의
가시적 표현과 규정"이라고 정의했다.

바사리는 "드로잉은 어떤 상상력 또는 구상을
표현할 때 필요하며 다년간의 연습을 통해
숙달된 기법으로 펜, 철필, 목탄, 연필 또는 그 밖의
다른 재료로 자연이 창조한 어떠한 것도
표현할 수 있어야 한다. (…) 지성이 예술가의
머릿속에서 정제되어 판단된 개념을 내보내면,

다년간의 연습으로 숙달된 손은
미술의 완벽함과 훌륭함 그리고 예술가의
지식을 표현한다"라고 기술했다.

그러니까 르네상스 시대에 드로잉은
단순한 스케치가 아니라 머릿속에 있는
예술가의 창의력과 지적 능력이며 동시에 그것은
손을 통해 자유자재로 표현되는 실질적인 것들을
모두 포함한다는 개념이 정립되어 있었던 것이다.

바사리는 창의력은 신의 선물이지만, 작가는
기법과 기술을 습득하여, 자연의 놀라운 예를 따르고,
예술가의 손을 통해 작품으로 탄생된다고 정리했다.*

르네상스 시대에 이 같은 개념이 정립되고

*조르조 바사리, 『르네상스 미술가 평전』, 이근배 옮김, 고종희 해설, 한길사, 2018, 17–18쪽.

드로잉이 붐을 이루게 된 데에는
레오나르도 다 빈치의 드로잉에 대한 개념이
중요한 역할을 했다. 미켈란젤로나 라파엘로 같은
거장들도 엄청난 양의 드로잉을 남겼다.

이후 미술사에서 예술가의 드로잉은
그의 머릿속 생각을 표현한
첫 번째 아이디어로 여겨졌으며
소중한 자료가 되었다.

다 빈치와 전뢰진

전뢰진의 드로잉은 다 빈치의 드로잉과
개념에 있어서 유사한 점이 많다.
두 사람 모두 드로잉을
다목적·다용도로 활용했다.

다 빈치가 드로잉을 과학·의학·예술적 관점에서
자연과 인간에 대한 광범위한 연구와 관찰의
수단으로 활용했다면,
전뢰진은 그냥 그리는 것이 좋아서
그때그때 보고 생각나는 것을 그렸으며,
조각으로 옮기기 위해서도 그렸다.

다 빈치의 드로잉은 보다 과학적이고
예술적 수단이었던 반면,
전뢰진의 드로잉은
보다 사색적이고 유희적이다.

다 빈치도 전뢰진도 평생
드로잉을 손에서 놓지 않았다.

피카소, 마티스, 무어,
로댕Auguste Rodin, 1840-1917 등

많은 대가들이 엄청난 양의
드로잉을 남겼다.

하지만 이들 예술가들의 드로잉이
대부분 회화나 조각 작품으로
옮기기 위한 습작이나
연습용인 경우가 많은 반면
전뢰진은 드로잉 그 자체를
즐겼다는 점에서 다르다.

이 같은 경우는

미술사에서도 흔치 않은 예로
그의 드로잉은 보다 체계적으로
연구할 가치가 있을 것이다.

이 책의 발간 이유이기도 하다.

한국의 조각사와 미술사에서 앞으로는
전뢰진의 드로잉을 보다 깊이 연구하고
기록하게 될 것이다.

조각가 전뢰진은 그의 드로잉으로
더욱 빛날 것이다.

제5장

가만히
있어도
빛나는 보석

한국 미술사의 보석

전뢰진은 한국 미술사의
보석이 될 것이다.

김환기, 이중섭, 박수근에 이어
한국 미술의 거장이 될 것이다.

이 책은 그 시작이다.

한국의 미켈란젤로

서양 미술사를 통틀어
가장 위대한 작가를 한 사람 고르라면
나는 단연 미켈란젤로를 꼽겠다.
현대 미술을 연 피카소도 위대하지만
피카소는 여러 여인과 연애도 했고,
아이를 낳아 재롱도 봤으나
미켈란젤로는 장화가 발바닥에
달라붙을 정도로 밤낮없이 일만 했다.

한국의 미켈란젤로로
누구를 꼽을 수 있을까?

나는 전뢰진이라고 생각한다.
작가 정신에 있어 미켈란젤로를 닮았고,
두 사람 모두 석조만을 했으며,
소박한 삶을 살았다.
또한 그 어떤 악조건에서도

작업을 쉰 적이 없다.

미켈란젤로는 조각뿐만 아니라 그림도 그렸고,
여덟 명이나 되는 교황을 위해 봉사했으며,
이탈리아 최고의 가문인 메디치가를 위해 일했다.
전뢰진은 비록 권세나 명문가의 주문을 받아
작품을 한 것도 아니고, 작품의 규모도 작지만
석조를 천직으로 생각하고
평생 조각에서 잠시도 눈을 떼지 않고
한결같이 조각에 열정을 쏟았다는 점에서
미켈란젤로에 뒤지지 않는다.

90세가 된 지금도 전뢰진이 손에서
정과 망치를 놓지 않고 있다는 사실은
그가 타고난 조각가요,
조각이 곧 그의 삶의 전부였음을 보여준다.
미켈란젤로도 세상을 뜨기 일주일 전까지

그 유명한 「론다니니 피에타」에 망치질을 했다.

건강만 허락한다면 전뢰진도
생의 마지막 순간까지
망치질을 멈추지 않을 것이다.
그는 지금까지 그 작고 초라한 지하실에서
90 평생 잠시도 작업을 멈춘 적이 없다.

전뢰진은 조각 외에는
세속의 그 어떤 것에도 관심이 없다.
그는 성자聖者가 아니면 바보일 것이다.
하지만 기라성 같은 제자들이
한결같이 그를 존경하는 것을 보면
바보는 아닌 것이 분명하니
아무래도 성자에 가까운 것 같다.

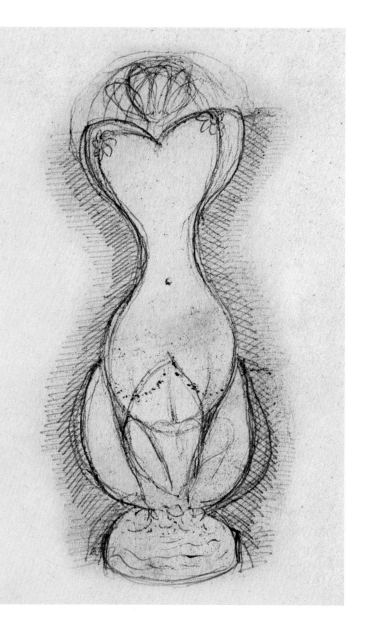

작고 소박한 것을 사랑

현대인의 대부분은
돈, 출세, 명예, 권력이라는
세속적 욕망에서
자유롭지 못하다.

전뢰진은 다르다.
그는 평생을
작고 소박한 것에
만족했다.

시대의 어른

그의 언행은 일치하고
소박, 단순하며
예에서 벗어남이 없다.

눈은 반짝반짝 빛나고
얼굴에는 언제나
생기와 장난기가 가득하다.

81.4

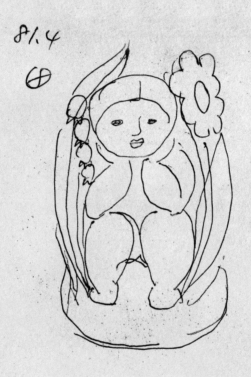

작은 일에 충실하다

전뢰진은 대단한 업적을
이뤘다기보다는 자신이 할 수 있는
작은 일을 평생 충실히 했다.

제자들의 전시회를 찾아가
화분대花盆貸라는 이름으로
금일봉을 주고,
모든 제자를 인간적으로 대해주었다.

다른 사람에 대해 이야기할 때는
사실에 입각하였고,
남을 나쁘게 말하거나
판단하지 않았다.

인간 전뢰진, 작가 전뢰진

그는 늘 작업을 마치고 사람을
만나기 때문에 먼지투성이 작업복 차림이다.
선생의 허름하고 초라한 옷 속에 감춰진
보석 같은 마음을 생각하니
가슴이 저려왔다.

우리가 옷과 장신구로 몸을 가리는 것은
그 자체로 뿜어낼 빛이
없기 때문일지 모른다.

전뢰진은 가만히 있어도
빛나는 보석 그 자체다.
그를 아는 사람은 이것을 알고
보석이 뿜어내는 빛을 본다.

오랜 세월 그를 가까이한 사람들은
그것을 안다.

개인적인 인연

1981년 진화랑에서 한진섭
첫 개인전을 열 때 전뢰진 선생을 처음 뵈었다.

그때 선생은 맥주를 컵에 가득 채우시고는
천천히 잔을 비우시면서
"축하의 의미로 한 번에 다 마신다"고 말씀하셨다.
참 성의 있고, 좋은 분 같다는 생각이 들었다.

그 후 나는 선생의 제자로 평생 석조만 하는
이 조각가와 결혼하여 40년 가까이
선생과의 인연을 이어가고 있다.

정초가 되면 선생 댁에 세배를 가곤 했는데
그때마다 안방에서 끝도 없이 맥주를 마셨다.
한 병이 비워지면 그 빈 병을 또르르 굴려서
방 모퉁이에 모아두셨는데 나중에는
셀 수도 없이 많아졌다. 술을 전혀 못하는 나는

끝날 줄 모르는 술자리가 죽을 맛이었고,
고문을 당하는 것 같았다.

"이제 제발 그만하세요"라고 말씀하시면서도
계속 먹을 것을 가져다주시는 사모님도
무척 인상적이었다. 나 같으면
당장 집을 뛰쳐나갔을 것이다.
그래서 나는 사모님이 얼마나 인내심 많고
남편을 위해주었는지 잘 알고 있다.

한국 현대조각의 뿌리

전뢰진은 세계 무대에서
활동을 한 것도 아니고,
요즘 잘 나가는 작가들처럼
기념비적인 작품을 남긴 것도 아니지만
평생 쉬지 않고 작업하면서
한국 조각계, 특히 석조계에
많은 영향을 미쳤다.

제자들의 작품 세계는 각기 다르지만
그 뿌리에는 선생이 있음을 알 수 있다.

제자들의 조각에서 보이는
동심, 가족, 동물, 자동차, 비행기,
우화적이고 동화적인 주제들은
선생의 영향이라고 생각한다.

제자 가운데 많은 작가가

평생 작업을 멈추지 않는
투철한 작가 정신을 갖게 된 것도
선생이 간 길을 따라간 것이다.

전뢰진이 얼마나 큰 조각가인지
제자들을 보면서 느끼게 된다.

배꼽 잡게 만드는 선생

어느 겨울 선생이 식당에서
식사를 마치고 코트를 입는데
목도리를 코트에 실로 고정시킨 것을 보았다.

아하! 코트에 목도리를 붙여놓으면
어디에 놓고 올 일은 없는 거다.
굿 아이디어다.
하지만 어찌나 웃음이 나던지
나는 배꼽을 잡고 웃었다.

언젠가 인사동에서 뵈었는데
특이한 배지를 재킷에 달고 계셨다.
어디서 받은 훈장이려니 생각하고
무엇인지를 여쭤보았다.

응 이거 스페인에서 산 거야.

태연하게 대답하신다.

나는 또 한 번 배꼽을 잡고 웃었다.

관광 상품 배지를 달고 다니시다니

그것이 무척이나 마음에 드셨나보다.

새해 풍경

새해가 되면 선생 댁은
세배를 드리기 위해 찾아온
제자들로 시끌벅적하다.
정년한 지 25년이 지나
90세가 된 노老 스승을 찾는 제자들의
변함없는 새해 풍경이다.

요즘 세상에 정초에 스승 댁을 찾아가
세배드리는 제자가 얼마나 있을까?
더군다나 퇴임한 스승을 찾아
인사드리는 제자들을 찾아보기는
쉽지 않을 것이다.

진정 존경하고 사랑한다는 뜻이다.

조각을 통한 구도의 길

어느 날 선생의 작업장에 들어가는데
빠르고 신비로운 음악 소리가 들렸다.
어디서 나는 소리일까.
참 이상하다 싶었는데
알고 보니 망치 소리였다.

또르르르르 또르르르르…….

망치 소리가 그토록 빠르고
아름다울 수 있다는 것이 놀라웠다.
그것은 도인道人의 망치 소리였다.

전뢰진은 작업에만 집중했을 뿐
세속적 욕망에는 관심을 갖지 않았다.
그는 조각을 통한 구도자의 삶을 살았다.

스님이 목탁을 두드리며 수행하는 것과

전뢰진이 평생 정과 망치로
돌을 쪼는 것이 무엇이 다를까?

그는 예술가로서뿐만 아니라
인간으로서도 대단한 경지에 이르렀다.

내적 가난과 겸손, 진실과 성실이라는
인간의 보편적 가치를 말이 아니라
삶을 통해 실천했다.
목표를 갖고 일부러 그리한 것이 아니라
그냥 그렇게 살았다.

이 책에서 전뢰진의 이 같은 삶의
극히 일부를 소개하고자 하였다.
어쩌면 90의 노^老대가에게서 듣는
마지막 증언이 될지도 모른다.
그의 기억은 앞으로는 점점 희미해지고,

명료함이 떨어질 수 있다.

이 책에 소개한 그의 말과 생각은
헛된 욕망을 좇고 살면서
진정 중요한 것을 잃고 있는 현대인에게
어떻게 살아야 하는지를 생각하게 하며,
삶의 가치를 되돌아보게 한다.
고요한 울림을 줄 것이다.

선생은 조각가들의 스승일 뿐만 아니라
오늘을 사는 우리 모두의
인생 스승이다.

용서

전뢰진은 누군가를
나쁘게 이야기하는 법이 없다.

세상에서 가장 어려운 일이
나에게 잘못한 이를 용서하는 것이다.

전뢰진은 살아가면서 남에게 당하고,
이용당한 적도 많았지만
상대를 원망하거나 욕하지 않았다.

그는 "다 그런 거지 뭐 다 그런 거야~"라는
노래를 즐겨 부른다.

다 알고 있으나 그냥 넘어간다는 말씀도
자주 한다. 그의 말과 행동은
이치에 어긋남이 없으며 순리 그 자체다.

물론 그 누구도 꺾지 못하는 고집과
세상 물정 모르는 답답함이 있는 것도
사실이지만 물질적 욕망과 세속적 출세를
추구하지 않고 언행이 일치된 삶을
90 평생 살아왔다는 것은
극히 일부만이 할 수 있는 일이다.

그는 종교가 없지만 그 어떤 신앙인보다
양심적으로 살았다.

반갑고, 고맙고, 미안해요

전뢰진 선생과 제자를
댁 근처 식당 '해물나라'에서
한 시에 만나기로 했다.

만나자마자
선생께서 말씀하셨다.

반갑고, 고맙고, 미안해요.

"선생님 책을 드로잉 중심으로 만들고
글은 조금만 들어가면 어떨까요?"

화집은 글은 잘 안 읽어.

"책 제목으로 '전뢰진 90' 어떠세요?"

나는 99가 좋겠어.

하하,
선생님, 욕심도 츠암~

미켈란젤로도 성인 같은 삶을 살았고,
세속적 욕망도 없었지만,
단 하나 포기하지 못한 것이 있었다.
바로 명예였다.

그는 콘디비Ascanio Condivi, 1525-74라는 제자에게
자신의 인생을 구술하고,
전기를 쓰게 할 정도로
전기에는 각별한 관심을 쏟았다.

전뢰진 선생도 별 욕심이 없는 분이지만
당신의 전기를 쓰는 것에는
애정이 있음을 느꼈다.

나를 믿어주시는 분

2016년 1월 12일 아침,
전뢰진 선생에게서 전화가 왔다.
머리맡을 정리하면서
한 뭉치의 드로잉이 발견되어
그것을 우리집으로 보냈다고 하셨다.

10여 년 전 이사 온 옛집으로
보냈음을 알고 나서는 눈앞이 하얘졌다.
우체국이 댁에서 얼마나 먼지 여쭈니
50미터 떨어졌다고 하셨다.
남편은 빨리 우체국에 가서
우편물을 취소하라고 말씀드렸다.
잠시 후 선생은 새 주소로
다시 보냈다며 전화를 주셨다.

그 소중한 드로잉 뭉치를
우편으로 보내시다니

다시 가슴을 쓸어내리면서도
한편으로는 선생이
우리 부부를 신뢰하고 있으며,
내가 책을 쓰는 작업을 전폭적으로
지지하고 있다는 마음이 느껴졌다.

내가 이 책에 헌신하는
또 하나의 이유다.

이 책을 쓰게 된 사연

내가 전뢰진 선생에 관한 책을 쓰려고
계획한 것은 몇 해 전이다.

책을 쓰기 위해서는
선생과 인터뷰를 해야 했는데
술만 드시는 선생과 밥만 먹는 내가
인터뷰를 한다는 것이 사실상 불가능했다.
그러니 책도 쓸 수가 없을 것 같았다.

이런 내 생각을 말씀드리자 선생께서는
괜찮다고 하셨지만
서운해하시는 기색이 역력했다.

그러다가 제자들이 뜻을 모아
90세를 맞은 올해
드로잉전을 열 계획을 세웠고
나는 다시 선생의 단행본을 집필하기로

용기를 냈다.

그리하여 2016년부터 2018년 여름까지
선생과 가족, 그리고 제자들을
인터뷰하여 정리한 것이
이 책이다.

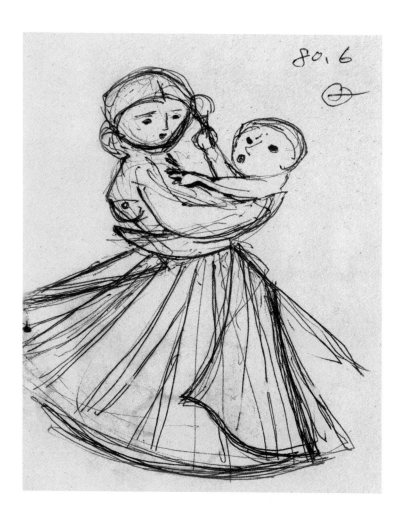

선생과 제자들의 인터뷰

전뢰진 선생에게는
평생의 작품을 정리한 화집이 두 권 있다.

첫 번째 화집은 처음 작품을 시작한
1950년부터 90년대까지,
두 번째는 그 이후부터 2016년까지의
작품을 집대성한 것이다.

두 권 모두 제자들이 제작해드렸고,
고정수가 특별히 열정을 갖고
화집 제작에 참여했다.

선생에 관한 단행본은 이 책이 처음이다.

나는 선생이 평생 그려온 드로잉을
대단히 귀하게 생각해왔다.
화가도 아닌 조각가가 드로잉을

평생 그렸다는 것이 놀라웠다.

다 빈치는 6,000점 이상의 드로잉을
남겼는데 선생 드로잉도 모두 보존되었다면
몇 천 점은 되었을 것이다.

르네상스를 연구하는 미술사학자로서
드로잉의 중요성을 잘 알고 있는 나는
선생의 드로잉을 자료로
남겨야 한다고 생각했다.

선생이 역사적 평가를 받을 때,
한국 근현대 미술사에서
중요한 자료가 될 것이다.

이탈리아에서 유학을 하며 느낀 것인데
이탈리아 사람들은

자료 보존에 목숨을 건다.
낙서라면서 그냥 버릴 수도 있는 드로잉들을
정리하고 집대성하여 보존한다.
우피치 미술관이나 루브르 박물관을 비롯하여
대부분의 대형 박물관이나 미술관에는
드로잉관과 판화관이 따로 있다.

우리나라에서도 이번
전뢰진 드로잉 전기를 계기로
드로잉에 대한 관심이
높아지면 좋겠다.

전뢰진기념사업회 발족

2018년 9월, 선생의 90세를 기념하여
단행본 발간과 전뢰진의 드로잉을 주제로 한
사제 동행전이 있을 예정이다.

책과 전시를 준비하는 과정에서
두 번째 화집을 만들어드린 제자들이
주축이 되어 전뢰진기념사업회가 발족되었다.

초대 회장에 80이 넘은 제자 김수현이
부회장에는 역시 70이 넘은 제자 고정수가
추대되었고, 위원으로 강관욱, 김경옥,
김성복, 전덕제, 한진섭이 있다.

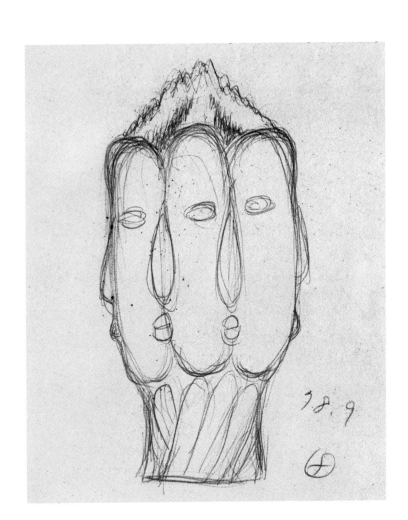

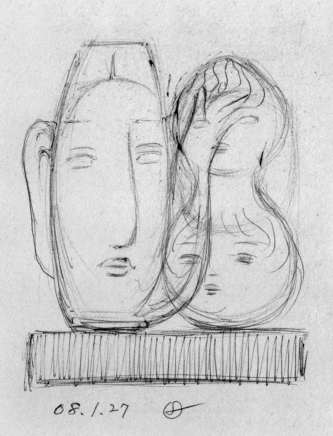

08. 1. 27

위기

원고를 다 쓰고 난 어느 날,
선생의 드로잉을 담은 누런 봉투가
자택 어딘가에 있을 터이니
그것을 꼭 좀 찾아보라고
제자 전덕제에게 부탁했다.

내가 자료로 쓰기 위해
선생에게서 받은 30점 정도의
드로잉이 담긴 봉투를 돌려드렸는데,
이후 선생은 그것을 어디에 났는지
기억 하지 못했다.

전덕제는 옛집을 뒤졌는데
거기서 생각지도 못한
70년대부터 80년대까지의
드로잉 뭉치가 발견됐다는
흥분된 소식을 전해주었다.

지금까지 남아 있는 드로잉은
선생이 나에게 우편으로 보내준
90여 점으로 2013년 이후에
그린 것들이어서 선생의 드로잉 세계를
보여주기에는 부족했었다.
그래서 드로잉을 더 찾아보라고 한 것인데
하늘이 도왔는지 생각지도 않았던
드로잉 뭉치가 발견된 것이다.

우리는 선생의 드로잉을 접할 때
항상 세 명 이상의 제자와 가족이 함께한다.
그날도 나와 한진섭 그리고 전덕제가
선생과 사모님 입회 아래
새로 발견된 드로잉들을 살펴보았다.

이들 드로잉은 400여 점이 넘으며
1970년대부터 90년대 사이에 그린 것들로

너무 오래 밀폐되어 있어서
곰팡이가 피었고,
종이도 많이 상한 상태였다.
말년의 드로잉은 선생 말씀대로
선이 시들시들했는데
젊은 시절의 드로잉은 에너지가 넘쳤고,
붉은색과 푸른색 볼펜으로
그린 것들도 있어서
색채가 풍부한 것이 여간 좋지 않았다.

그런데 문제가 생겼다.
선생께서 돌연 새로 발견된 드로잉은
책에도 내지 말고,
전시회에도 내지 말라는 것이었다.
그냥 하는 농담이 아니라 완고하셨고,
화까지 내셨다.
선생이 그렇게 화를 내시는 것을

처음 보았다.

"선생님 생각이 그러시다면
저는 책을 내지 않겠습니다.
책을 내기 위해서는
선생님의 가장 좋은 드로잉들이 필요합니다.
그동안 드로잉이 없어서 문제였는데
지금은 발견이 되었는데도
책에 싣지 못하게 하신다면
책을 낼 필요가 없습니다."

그저 하는 소리가 아니라
2년간 공들여 준비한 책을
접을 수 있겠다는 각오로 말씀드렸다.

매번 책을 낼 때마다 이것이 마지막이라
생각하고 나의 모든 것을 쏟아붓는다.

그렇게 해서 책이 나오면
내 역할은 거기서 끝이며 다음에는
그 누군가가 더 좋은 책을 낼 것이다.

그런데 선생은 드로잉이 있는데도
다음을 위해 쓰지 말라고 하시니
선생에 대한 지금까지의
신뢰 자체가 무너지는 듯했다.

이것은 무엇인가.
노욕老慾이라는 것인가?
선생에게 이런 면이 있었던가?

나중에 또 쓰면 되잖아.

"아뇨 선생님, 제가 선생님 책을 쓰는 것은
이번이 마지막이 될 것입니다.

저는 선생님께서 역사적 평가를 받고,
선생님의 훌륭함을 대중에게도
알리기 위해 이 책을 쓰는 것입니다.
그것은 한 번으로 족하고
다음에는 다른 사람이 할 것입니다."

전뢰진이라는 예술가가
조용히 세상에서 사라지거나 묻혀서는
안 된다는 신념 하나로 쓴 책이다.
사모님께서는 나의 뜻을 잘 이해하셨고,
그래서 드로잉의 먼지 터는 작업도 도와주셨다.
그런데 선생의 반응은 너무나
예상치 못한 것이었다.

아무런 대가도 없이
몇 년을 고생한 사람의 마음을
몰라주시다니 참 야속하게 느껴졌다.

하긴 내가 자발적으로 한 일이니
누굴 탓할 수도 없었다.

그러던 중 선생의 숨은 마음을
알게 되었다.

그는 자신이 화가나 드로잉 작가로
알려지는 것을 염려하셨다.
자신은 조각가이지 드로잉 작가가
아니라고 생각한 것이다.

"이 드로잉들은 조각가 전뢰진의 드로잉입니다.
조각가 전뢰진은 이 드로잉으로
더욱 빛날 것입니다.
이렇게 평생 드로잉을 한 조각가는
흔치 않습니다.
새로 발견된 선생님의 드로잉을

소개할 수 없다면
저는 책을 쓰지 않겠습니다."

나도 비장한 마음으로 말씀드렸다.
그런데 그토록 완고하던 선생이
마음을 바꾸셨다.

알았어.
그럼 이게 내 마지막 드로잉 책이야.
더 이상 낼 필요는 없어.

선생의 이 말씀으로
힘들게 준비해온
전뢰진의 드로잉 전기는
날개를 달게 되었다.

하늘은 스스로 돕는 자를

돕는다고 했는데
수십 년간 묻혀 있었던
선생의 드로잉 뭉치가
이 책의 발간 과정에서
세상에 빛을 보게 된 것은
하늘의 도움이었다.

고종희
한진섭 부인

2017. 1. 2

닮고 싶은 분

나는 전뢰진 선생이 살아온
삶의 방식을 사랑한다.
나도 그렇게 살고 싶다.
우리는 살면서
많은 것을 하는 것 같지만
좋아하는 것 하나를
제대로 하기가 쉽지 않다.

전뢰진은 당신이 좋아하는 것
딱 하나, 조각을 하며 살았다.

술도 좋아했지만
작품이 항상 우선이었다.

모든 것을 다 양보했으나
조각만큼은
양보하지 않았다.

꿈보다 해몽,
한자 '뢰'에 담긴 전뢰진의 운명

바위 뢰^礧
선생이 평생 작업한 양을 합하면
산채만 한 바위 몇 개는
뚫고도 남았을 것이다.

돌무더기 뢰^磊
위에도 돌, 양옆에도 돌,
선생은 평생 돌에 둘러싸여
지낼 운명이다.

밭갈이 뢰^畾
위에도 밭, 양옆에도 밭,
농부가 밭에서 농사를 짓듯이
선생은 평생 성실히 일했다.

바위 뢰^礧
사방이 밭인데 돌이 있다.

선생은 그 밭에서
돌 농사를 지었다.

술독 뢰罍
사방이 밭인데 그 아래
장군 부缶가 있다.
드넓은 밭 아래
홀로 있는 이 장군
술 없이 어찌 지낼꼬.

작은 구멍 뢰罍
드넓은 밭 아래
돌이 숨어 있다.
그 돌을 캐서
보석으로 만드는 것이
그의 일이다.

우레 뢰雷

비가 오나 눈이 오나

그는 늘상 밭에서

일을 한다.

술통 뢰罍

사방이 밭뿐인데

나무가 한 그루 있다.

그 아래서 술 마시는 일보다

더 좋은 일이 있을까?

석조, 성실, 술로 상징되는

그의 삶은 이미

이름에서 결정되었다.

이상 내 멋대로 풀이한

꿈보다 해몽이다.

세상 모든 예술가의 아내에게

산이 높으면 골도 깊다.
전뢰진이라는 산이 높으니
그 골도 깊을 것이다.
평생 한길을 걸어온
예술가의 아내로 산다는 것
그것은 극도의 고집쟁이이자,
에고이스트egoist와 산다는 것과
같은 말이다.

김한정 여사는
평생 인내하며
남편 곁을 지켜주었다.

예술은 전뢰진이 했지만
그를 예술가로 만들어준 사람은
아내다.

이 책을 김한정 여사와

세상 모든

예술가의 아내에게

바치고 싶다.

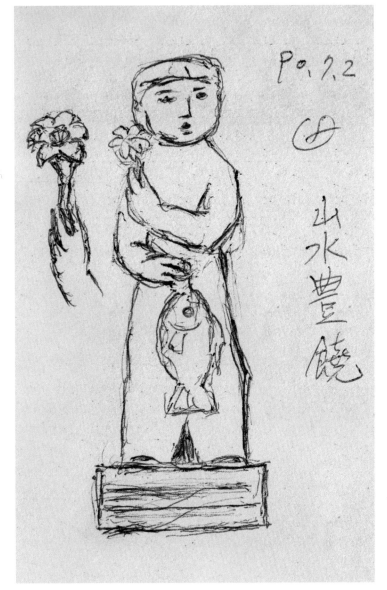

Pa. 2.2

山水豊饒

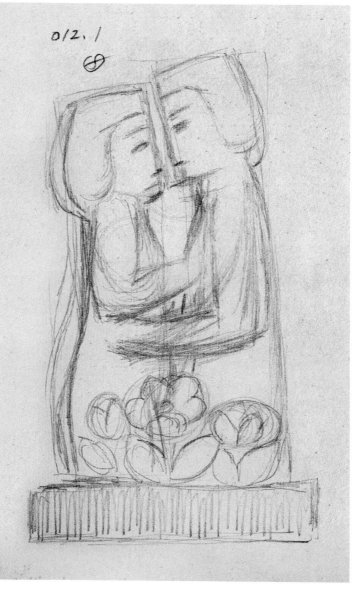

너는 생명, 나는 영원*

파릇파릇 새싹이 돋아나온다.
힘차게 그리고 싱싱하게
그러나 무엇이 씨를 뿌렸을까
자연自然은 참으로 정직正直하게
인간人間을 깨우쳐준다.
회상하니 역시 씨 뿌린 기억記憶이 난다.
밖의 공기空氣는 아직도 쌀쌀하지만
연두색色 물들인 새싹들은 기운차게
삶을 즐기고 있다.
뚝딱뚝딱 돌 쪼는 정소리 장단 맞추며
가는 덩어리 굵은 덩어리 돌이 쪼여나간다.
그러나 모진돌이 정 맞아 쪼여나간다.

저 돌 속에는 무엇의 화신化身이 들어 있을까
신은 이미 알고 있었겠지

*1965년 홍익대학교 학보에 실린 전뢰진의 시.

석상石像에 생명력이 있게 된다면
비바람 속에서도 저렇게
단아端雅하게 앉아있을까?
소곤소곤 안 들리게 이야기 한다.
너는 생명生命 나는 영원永遠,
같이 있자고
밤이 소리 없이 대지大地에 스며들며는
석상石像은 새싹의 생명력生命力을,
새싹은 석상石像의 영원성永遠性을
아낌없이 다정多情하게 나누고 있다.
아마도 정원庭園은 신비경으로 천국天國이 되겠지.

-전뢰진

전뢰진 연보

1929 5월 2일(음력 3월 23일) 서울특별시 종로구 통의동 71번지에서 부친 담양(潭陽) 전씨(田氏) 전창규(田暢奎), 모친 순흥(順興) 안씨(安氏) 안명월(安明月)의 2남 2녀 중 차남으로 출생.

1936 경성청운공립심상소학교 입학.

1942 경성청운공립심상소학교 졸업.

국민학교 시절부터 창경원 사생실기대회에 학교 대표로 참여하여 코끼리 그림으로 입상하는 등 미술에 재능을 보임.

경기공립상업학교 입학.

1946 경기공립상업학교 졸업.

경기상고 재학 시절 은사 홍일표(洪逸杓)에게 그림 공부를 위한 도움을 받아 경기공립사범대학(현 서울교대) 강습과 입학

1947 경기공립사범대학 강습과를 수료하고 국민학교 정교사 자격증을 받음.

홍일표의 소개로 성북동 회화연구소에 다님.

서울용광공립국민학교 교사로 부임, 1947년까지 재직.

1949 서울대학교 예술대학 미술학부 도안과 입학.

그해에 윤효중(尹孝重)의 주도로 홍익대학교 조각과가 신설되

고, '대한민국미술전람회'(국전)가 창설.

1950 6·25 전쟁 발발, 학업 중단.

1951 충남홍성중학교, 홍성여자중학교 미술과 강사로 재직. 충남서
산중학교 미술과 강사로 부임 후 1953년까지 재직.

1953 충남태안중학교 미술과 강사로 재직 중 9·28 수복으로 상경.
홍일표의 권유로 조각 공부를 시작하고 석조각에 매진하게 되
었으며 그의 소개로 윤효중을 만남. 목조각을 전공한 윤효중에
게 조각 수업을 받으며 본격적으로 석조각을 시작.

홍익대학 미술학부 조각과 편입.

학업과 겸하여 윤효중의 큰아들 석진(錫珍)의 가정교사로 일함.

1954 반도호텔 분수를 제작하면서 정이나 망치 쓰는 법을 석공에게
처음으로 배움.

대한미술협회전에 입선한 「소녀상」을 이승만 대통령이 미국을
방문하며 아이젠하워 대통령(국무성 작품 보관)에게 줄 선물로 경
무대에서 선정.

제3회 대한민국미술전람회에서 습작 「좌상」이 입선.

그해에 이경성(李慶成)이 대한미술협회전에 출품한 작품으로부
터 조각에 대해 본격적으로 논의를 시작했고, 「육십 대에서 이
십 대까지 총망라」(동아일보, 1954. 7. 4)에서 윤효중, 김경승(金景
承), 윤영자(尹英子), 김정숙(金貞淑), 전뢰진 등을 소개.

1955 대한미술협회전에 입선.

제4회 국전에 출품한 「두상」 특선 당선.

정화여자중학교 미술과 강사로 부임해 1956년까지 재직.

1956 홍익대학교 미술학부 조각과 졸업. 고등학교 2급 정교사 자격증
을 받음.

제5회 국전에 「선동」 출품, 「회상」 「불사조」 특선 당선.

마포중학교 미술과 교사로 부임, 1959년까지 재직.

1957 제6회 국전에 「탄금선」 「두상」 「사색」 출품, 「두상」이 특선 및
문교부 장관상을 수상.

1958 제2회 한국현대작가초대전(조선일보사 주최)에 「낙선」 「소녀상」
출품.

마리아 M. 핸더슨이 「서구에의 지향」(조선일보, 1958. 7)에 한국현
대작가초대전에 대한 글을 기고하며 전뢰진의 작품을 다룸.

제7회 국전에 「목동」 「명상 수선」 출품, 「목동」을 무감사 출품.

1959 경기공립공업고등학교 미술과 교사로 재직.

제3회 한국현대작가초대전에 「희망」 「사랑」 출품.

제8회 국전에 「모자」 「가족」 출품 입선.

대한미술협회전에 출품한 작품 두 점이 입선.

1960 제9회 국전에 「화신」 「요정」 출품 입선.

제4회 한국현대작가초대전(조선일보사 주최)에 출품 입상.

1961 홍익대학교 미술대학 조각과 강사로 재직.

국전 초대작가로 선정.

제10회 국전에 「믿음과 사랑」 출품 입선.

10월 9일 화학교사 김한정(金漢貞)과 결혼(YWCA 결혼식장).

국전 추천작가, 초대작가, 심사위원 및 운영위원을 맡았으며
1981년까지 지속함.

1962 제6회 한국현대작가초대전(조선일보사 주최)에 「모정」 출품.

제11회 국전에 「회상」 출품.

처음으로 해외전(말레이시아 비율빈국제미술전과 아시아국제미술전에 작
품 선정)을 함.

장남 용훈 출생.

신상회 창립, 구상계열로 활동.

1963 경기공업고등학교 전임강사로 부임해 1964년까지 재직.

홍익대학교 미술학부 조각과 전임강사로 재직.

제12회 국전에 「자애」 출품.

1964년 동경올림픽경기 축하미술전에 작품을 출품.

제13회 국전에 「꿈」 출품.

차남 용철 출생.

1965 제14회 국전 심사위원을 역임, 「공명」 출품.

1966 한양대학교 상징물 「사자상」 건립.

말레이시아 국제미술전에 출품 선정.

제15회 국전 심사위원 역임, 「낙선」 출품.

홍익대학교 미술학부 조각과 조교수 역임.

장녀 용옥(溶玉) 출생.

1967 국제기능올림픽경기대회 심사위원.

인문계 고등학교 검정교과서 사정(査定)위원.

제16회 국전 심사위원 역임, 「공명 2」 출품.

목우회가 조각부를 신설, 그해부터 지금까지 참여 및 출품.

1968 제17회 국전에 「향」 출품.

1969 제18회 국전 심사위원 역임.

홍익대학교 대학원에서 명예석사학위를 받음.

홍익대학교 미술학부 조각과 부교수와 학과장 역임.

1970 제1회 전국대학미전 심사위원.

제19회 국전 심사위원 역임, 「우주여행」 출품.

국립묘지 「김정환(金晶煥), 안도열(安道烈) 소령 초상」 부조 제작.

1971 대한민국예술지(예술원) 「1971년도 조각 종합 개관」 집필.

제20회 국전 심사위원 역임, 「선망」 출품.

홍익조각회회원전과 목우회회원전에 출품하기 시작, 현재까지

지속.

1972 제21회 국전 심사위원 역임, 「평화」 출품 한국근대미술 60년전

(문화공보부 주최)에 출품.

서울 절두산 「복자 김대건(福者 金大建) 신부」 동상 건립.

1973 제22회 국전에 「배를 타고」 출품.

1974 제23회 국전에 「유영」 출품, 예술원 회장상(초대작가상) 수상.

한국현대미술전(국립현대미술관), 한국현대미술수작전, 문예진흥

미술관 개관기념전에 출품.

일본 신호대환백화점화랑 초대전에 작품 열 점을 출품.

「대한민국 예술지 1973년도 조각 종합 개관」 집필 이해부터 한

국미술협회전에 출품, 현재까지 지속.

1975 홍익대학교 미술대학 조각과 교수 역임.

현대화랑 초대로 20점의 작품 출품.

제1회 전뢰진 개인전.

현대 전국 초대 조각가전(문예진흥원)과 제24회 국전에 「과수와 소녀」 출품.

1976 부산 태종대에 「모자상」(대리석) 건립.

제25회 국전 심사위원 역임, 「사랑의 샘」 출품.

미술계 시찰차 세계일주(일본·대만·홍콩·인도·이탈리아·그리스·영국·미국)를 다녀옴.

1977 서울 제3한강교에 「사자, 호랑이상」(화강암) 건립.

서울 강남구 테헤란로 개통 기념탑 건립.

세종문화회관 로얄 로비에 「십장생부조」(대리석) 설치.

제26회 국전 심사위원 역임, 「낙원」 출품.

1978 서울 남산 제3호 터미널 개통 「독수리 기념탑」 건립.

충남 당진군 합덕면 송산리 「복자 김대건 신부 동상」 건립.

고려대학교 도서관 「우서좌금」(대리석) 건립.

제27회 국전에 「낙원」 출품.

현대조각초대전(국립중앙극장)에 출품.

1979 대한민국 석탑산업훈장 서훈 받음.

제28회 국전에 「산과 가족」 출품.

1980 신세계미술관 초대로 제2회 전뢰진 개인전을 열고 작품 20점을

출품.

제29회 국전에 「가족」 출품.

한국현대미술대전(명성그룹 초대)에 출품.

외환은행 서울 본점 외부에 「낙원가족상」 설치.

1981 한국 가톨릭 창립 150주년 기념전에 「믿음과 사랑」 출품.

한국현대조각 야외전(고려화랑 초대), 제2회 한국현대미술대전(명
성그룹 초대), 제30회 국전 운영위원 역임, 「말과 가족」 출품.

신림2동에 작업실 마련.

1982 뉴욕 한국화랑 초대로 제3회 전뢰진 개인전을 열고 작품 열한
점 출품.

82' 현대미술초대전(국립현대미술관), 제3회 한국현대미술대전(명
성그룹 초대), 독립기념관 건립기금 미술전(문예진흥원 초대) 출품.

1983 6인 조각전(국제화랑 초대), 현대조각 및 15인전 (송원화랑 초대), 구
상조각 6인전(관훈미술관 초대, 외환은행 로비), 국회 개원 제35주년
기념 초대전, 국전 초대작가 출신 미술전(문예진흥원 미술관) 출품.

서울대학교 법과대학 국산도서관 정면에 부조(대리석) 설치.

문교부 장관으로부터 교육공로를 표창받음.

1984 선화랑 초대로 제4회 전뢰진 개인전을 열고 작품 열두 점 출품.

안양 럭키금성종합센터 로비에 「낙원가족」 부조(대리석) 설치.

제2회 서울미술대전(서울특별시 초대) 출품.

제3회 대한민국미술대전 심사위원 역임.

목우회 본상 수상, 부회장에 피선.

홍익대학교 미술대학 조소과장 역임.

1985 제4회 대한민국미술대전에 초대 출품.

서울시 초대로 제1회 현대작가초대전에 「유영」 출품.

한국조각가협회 감사 역임, 한국조각가협회 회원전 참여,

1998년까지 지속.

서울시 현대작가 초대전에 출품, 2000년까지 지속.

1986 아시아올림픽경기대회기념 미술대전 심사위원 역임.

서울 독산동 럭키금성패션빌딩에 「낙원가족상」(대리석) 건립.

제2회 서울미술대전(서울특별시 초대), 제5회 대한민국미술대전(과

천 국립현대미술관 개관 기념 겸 축하전) 출품.

1987 교육공로 표창(연공상)받음.

한독미술협회전(호암미술관), 제3회 서울미술대전(서울특별시 초대),

제1회 한국현대작가 초대전(MBC 춘천문화방송)에 「발레」 출품.

신라미술대전 심사위원, 서울미술대전 심사위원(서울신문사) 역임.

한독미협전(현 세계미술협회) 출품, 현재까지 지속.

1988 제7회 대한민국미술대전 초대작품(세계 올림픽대회 축하기념 겸 축하

전), 제4회 서울미술대전(서울특별시 초대) 출품.

제2회 한국현대조각초대전(MBC 춘천문화방송) 「유영」 출품.

서울 삼성동 무역회관 야외 작품 「선경-가족」(대리석) 건립.

서울 잠실 롯데월드백화점 외부에 「비상」(흔들리는 조각) 건립.

대한민국예술지(예술원) 「1987년도 우리나라 각계 개관」 집필.

1989 제5회 서울미술대전(서울특별시)에 「물구나무서기」, 아시아국

제미술전(창작미술협회)에 「송화선」, 제3회 한국현대조각초대전
(MBC 춘천문화방송)에 「인어아가씨」, 89'서울미술대전(서울특별시
초대)에 「모정」, 한독미협전(독일 본시)에 출품.

대한민국 화관문화상을 수상.

1990 대한민국예술원 회원에 취임.

전국대학미전 심사위원장 역임.

선화랑 초대로 제5회 전뢰진 개인전(회갑기념)을 열어 작품 열두
점을 출품, 「전뢰진 작품집(1954-90)」 출간.

한국구상조각회 고문을 맡았으며 현재까지 지속.

1991 대한민국예술원 회원전에 출품.

1992 대전광역시 주최 미술대전 심사위원장 역임.

현대조각초대전(서울특별시)에 「평화」「양과 소년」「소녀」 출품.

제11회 대한민국미술대전 초대작가로 출품.

「석조각의 예술성과 그 효능」(예술원 논문지, 1992) 발표.

1993 제38회 대한민국예술원상 수상.

제12회 대한민국미술대전 심사위원 역임.

삶-이야기조각회(Life Story Sculpture Group) 창립전에 참여.

예술의전당 개관기념 미술전에 「비파 타는 소녀」 출품.

서울 동아생명빌딩 외부에 「우주여행」 건립.

1994 홍익대학교 정년퇴임 후 홍익대학교 미술대학 명예교수로 위촉.

선화랑 초대로 제6회 전뢰진 개인전 (정년퇴임기념전)을 열고 작
품 열세 점을 출품.

제3회 김종영 조각상 심사위원장 역임.

1995 광주광역시 주최 미술대전 심사위원장 역임.

대한민국 철탑산업훈장 수상.

1996 경상남도 주최 미술대전 심사위원장 역임.

대한민국 원로작가 초대전(서울시립미술관) 참여.

대한민국예술원 미술분과 회장 선임.

MANIF ART FAIR 국제전에 초대, 출품, 1999년까지 지속.

1997 춘천MBC 야외조각전에 참여.

정신대 위령탑 탑두(일본 오키나와) 조각 설치.

목우회 이사장 취임.

1998 국립현대미술관 운영자문위원 선임.

한국원로작가 초대전(서울시립미술관) 참여.

인천 경인여자대학 내 「낙원가족」 건립.

1999 인천 경인여자대학 초대 제7회 전뢰진 개인전(고희기념)을 열고
작품 열 점 출품.

싱가포르 국제조각전 출품.

2000 홍익대학교 명예미술박사 학위 받음.

중앙미술대전 운영위원 역임.

서울대 새천년 동창회 창립 50주년 기념전(서울시립미술관), 대한
민국 원로작가초대전(서울시립미술관), 움직이는 미술관(국립현대미
술관, 구미문화예술회관 등 16개소)에 출품.

2001 줄리아나 갤러리 초대 제8회 전뢰진 개인전을 열고 작품 열한

점을 출품.

임진왜란 충주 8천 고혼 위령탑 공모전 심사.

손의 유희-원로작가 드로잉전(덕수궁 미술관), 서울시 미술대전(서울시립미술관), 남북 코리아 미술교류전(세종문화회관 미술관), 21세기 현대 한국 미술의 여정전 (세종문화회관 미술관), 한국 현대미술 반세기 오늘전(갤러리 한스), 한국미협 원로작가 초대전(서울시립미술관)에 출품.

2002 찾아가는 미술관 전국 순회전에「공생」출품.

서울시 미술대전(서울시립미술관)에「요정」출품.

2003 MANIF ART FAIR 수상작가 특별전, 청작화랑 개관 16년 기념전 꿈, 자연, 생명전에 출품.

소조각회전에 찬조 출품.

제2회 미술세계상 수상.

국민훈장 목련장을 받음.

2004 100인 조각가의 작은 기념비전에 참여.

미술세계상 초대전 수상기념 초대전(공평아트홀)에「요정」출품

목우회 공모전 심사위원장.

2005 청작화랑 개관 18년 기획전, 시각장애인과 함께하는 손끝으로 보는 전시(경향갤러리) 출품.

일본 G-Wings 갤러리에서 전시회.

2006 조각+드로잉전(인사갤러리), 현대공간회 심화와 확장전(대한민국예술원 전시실), 사물시선(事物視線)전(서울시립미술관 남서울분관) 출품.

세계미술협회전에 참여, 현재까지 지속.

2007 한국조각 어제와 오늘 내일전(마나스아트센터), 아트블루전(인사아트센터) 출품.

2009 소장품기획 조각전(서울시립미술관 남서울분관), 한국현대조각의 흐름과 양상 II 전(경남도립미술관) 출품.

2010 서울시립미술관 남서울분관 소장품 기획전 (서울시립미술관 남서울분관), 성북구립미술관 개관기념전에 출품.

2011 돌조각의 맛과 멋전(아트스페이스 에이치) 출품.

2013 한국근현대누드걸작전(롯데갤러리 본점) 출품.

2014 70's RENAISSANCE-Sculpture전(이브갤러리), 대한민국예술원 개원 60년전(국립현대미술관 덕수궁관) 출품.

2016 성신국제조각심포지엄(성신여자대학교) 참여.

제9회 ACAF-미술과 비평 창간 10주년 기념 아트 페스티벌전 (예술의전당) 출품.

조형 아트-서울 2016 고문 역임.

『전뢰진 작품집(1990-2016)』 출간.

2018 현재 홍익대학교 미술대학 명예교수이자 대한민국예술원 회원.

인터뷰한 사람들

강관욱, 고경숙, 고정수, 김경옥, 김동헌, 김성복, 김수현, 김영원,
김윤섭, 김창곤, 김한정, 김희경, 노용래, 수박, 백미현, 서광옥, 양화선,
윤진섭, 이일호, 이재순, 이종안, 이태길, 이행균, 전덕제, 전용철, 정현,
한진섭, 황순례

조각가
전뢰진의
삶과 예술

모든
것은
사랑이었다

그림 전뢰진
글 고종희
사진 김민곤

펴낸이 김언호
펴낸곳 (주)도서출판 한길사
등록 1976년 12월 24일 제74호
주소 10881 경기도 파주시 광인사길 37
홈페이지 www.hangilsa.co.kr
전자우편 hangilsa@hangilsa.co.kr
전화 031-955-2000~3 **팩스** 031-955-2005

부사장 박관순 **총괄이사** 김서영 **관리이사** 곽명호
영업이사 이경호 **경영이사** 김관영
편집 김지연 백은숙 노유연 김광연 김대일 김지수
마케팅 김단비 **관리** 이중환 문주상 이희문 김선희 원선아
디자인 창포 031-955-9933
CTP출력 블루 **인쇄** 오색프린팅 **제본** 대흥제책

제1판 제1쇄 2018년 9월 5일

값 30,000원
ISBN 978-89-356-6801-4 03650